HAPPY TIME 的
立體花飾 IDEA BOOK

HAPPY TIME 的
立體花飾 IDEA BOOK

HAPPY TIME 的
立體花飾 IDEA BOOK

HAPPY TIME 的
立體花飾 IDEA BOOK

大人風的優雅可愛

幸福時光的紙藝花飾布置

一般社團法人 日本紙藝協會® 監修

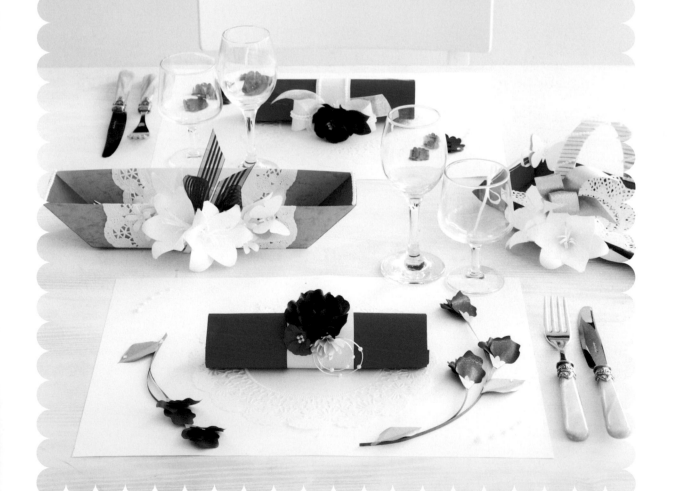

Contents

Part.4 特別時刻的飾品

Part.5 世界唯一無二的室內布置＆文具

紙型………88

前言

「哇～真漂亮！」、「自己作的嗎？」、「謝謝～～」

看見手作製品時、贈送他人時、收到贈禮時……

或感到心動又開心，或率真地喜悅而驚訝，偶爾忍不住熱淚盈眶……

　　透過手工製作完成的手作成品，不但能讓自己及收禮的對象變得積極正向，同時更蘊含滿滿的療癒力。從近來許多人追尋手工藝創作者作品的社會現象得以窺見，藉由非大量製造且能表現自身心境與想法的作品，表現出尋求精神層面平靜者與創作者買賣雙方眾多人們的心情。

　　雖然如此，但特殊材料及大型作品都屬於專業領域。因此日本紙藝協會活用了無論身在何處都能入手的安全材料「紙張」，期望普羅大眾都能簡單的製作出大人風優雅可愛的手作作品，因而舉辦各種講座活動。

　　延續前一冊《四季花飾立體剪紙技法書》的理念，本書在技法之上更加強了「創意」的運用，創造出即使沒有紙型，也能以少量紙張享受手作樂趣的「療癒捲紙技法」。而附錄於書末的紙型，也記載了如何強化易受損「紙張」的方法。例如將和紙塗上UV膠，以便加強防水及防止劣化，成為日常可用的作品；或將紙型描繪於熱縮片，製作成具有耐久性飾品的玩法等，皆收錄於書中。

　　可喜可賀的是，在醫療、照護、教育實務之中，也逐漸增加了「剪紙花卉」的運用。懷抱著讓手作療法深入更多人的日常生活，藉由傳達重要心意的手作品來整理情緒和心境，並以此為契機帶來充滿療癒安詳笑容的每一天。即使多一個人也好，希望讓更多人認識它。

　　這次《幸福時光的紙藝花飾布置》收錄的作品不拘泥於季節和節慶，集結了全年皆可使用的作品。請務必活用於重要回憶的空間布置！

<div align="right">

一般社團法人 日本紙藝協會®

代表理事 くりはらまみ

</div>

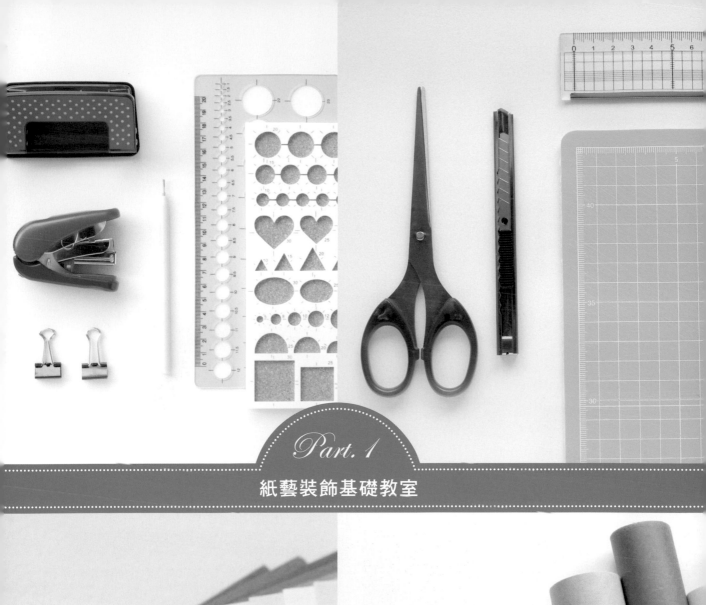

Part. 1

紙藝裝飾基礎教室

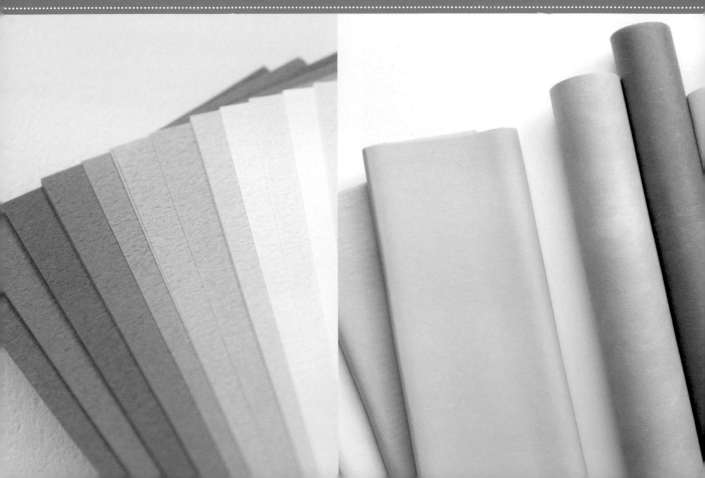

基本工具

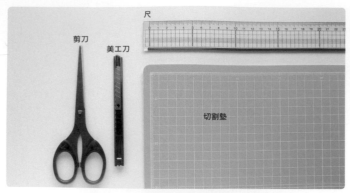

尺
剪刀
美工刀
切割墊

裁切紙張的工具

裁剪紙型或作品用紙時，主要使用剪刀。雖然也可以利用手邊現有的剪刀，但若備有手藝專用，前端尖細的剪刀，在製作細部時會比較順手好用。此外，製作書中使用不織布、薄葉紙的花朵時，一開始需要先裁成正方形或長方形，此時建議使用美工刀和切割墊較方便。由於不織布通常是以寬60cm左右的整捲型態販售，因此最好使用較大的切割墊和較長的尺。

黏貼紙張的工具

基本上只要有木工白膠、紙用白膠或膠水糨糊之類的黏膠，就能夠完成大部分的製作。但是在黏貼紙張時，若想要平整呈現，不妨選用捲軸式雙面膠或雙面膠帶；而想要迅速黏合於不平整的木材、塑膠或金屬等材質時，則使用熱融膠，像這樣依照用途與素材性質來使用吧！木工‧紙用白膠選用細嘴款式，且乾燥後呈透明的種類較方便。

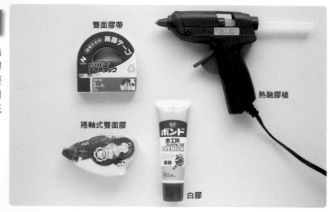

雙面膠帶
熱融膠槍
捲軸式雙面膠
白膠

將紙張作出弧度‧凹凸紋路‧摺痕的工具

圓筷
竹籤
鐵筆
浮雕專用墊
錐子
骨筆

本書主要使用圓筷來製作紙張的弧度，但較為纖細的地方使用錐子前端或竹籤會比較方便。此外，在花瓣或葉片上作出脈紋能更貼近原貌。脈紋的作法是在浮雕專用墊上，以鐵筆或竹籤劃出紋路。若沒有浮雕專用墊，亦可使用不織布或滑鼠墊背面等，具有緩衝彈性的物體取代。此外，製作摺線時也是使用鐵筆。要在厚紙上作出明顯摺線時，利用骨筆就很方便。

其他工具

複寫紙型用的鉛筆，蓋上印章圖案後著色或替花瓣添上陰影的色鉛筆，以及打洞機、釘書機、長尾夾等，使用一般家庭都有的物品即可。此外，簡單的捲紙作業使用前端尖銳的鑷子即可，但是製作飾品或精細的作品時，最好備有捲紙筆（捲起細長紙張用的工具）或捲紙定位板（統一紙捲大小形狀的工具）。

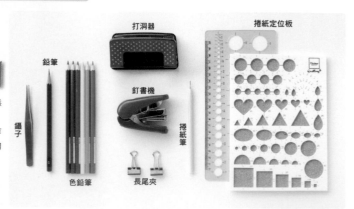

鉛筆
打洞器
捲紙定位板
釘書機
鑷子
捲紙筆
色鉛筆
長尾夾

※雖然在此盡可能介紹本書中使用的工具，但由於無法涵蓋全部，因此製作作品時請務必確認作法頁的說明。

基本材料

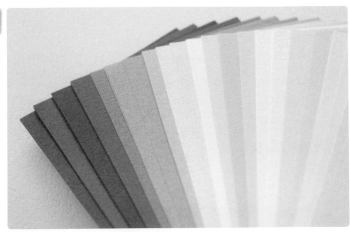

剪紙花朵使用家裡現有的圖畫紙或摺紙等材料即可製作，但熟練之後，試著使用種類更豐富的美術紙也不錯。紙張雖有各種款式，特別推薦色彩選擇多元的丹迪紙（右圖）。多達150種色彩並且厚度兼備。較薄的丹迪紙亦被當作摺紙販售。此外，在充滿和式風情的作品中使用和紙，更能展現雅致風格。製作拼貼相框時，帶有花紋圖案的紙張較適用。花紋圖案紙可在文具行、拼貼紙藝專賣店或透過網購等管道取得。

不織布

製作花球與超大紙花時，使用不織布或薄葉紙。不織布多半以寬60cm以上的布捲型態販售，薄葉紙也多是較大的尺寸，因此兩者皆可製作大型作品。此外，不織布有各種厚度，因此小花使用薄款，超大紙花之類的大花使用厚款，依作品分別選擇為宜。

捲紙用紙

捲紙藝術使用細長紙張製作，但一條一條親手裁切相當麻煩，使用預先裁切成3mm或6mm的市售紙張就很方便。除了專賣店外，也可於網路商店等材料行購買。

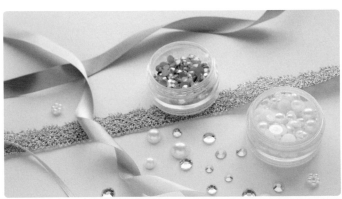

珍珠・緞帶等

可作為花蕊的半圓珍珠或水鑽。只需以黏膠黏貼就能呈現華麗風格，因此本書也經常運用這些配件。此外，緞帶也能夠成為很棒的點綴，最好能事先備妥喜歡的顏色。

※除上述材料之外，還使用了其他素材製作作品，因此製作作品時請務必確認作法頁的說明。

裁切・摺疊・黏貼紙張

❀ 在紙上描繪紙型並裁剪（紙型收錄於本書P.88至P.94）

影印紙型來使用。若使用家裡的印表機列印時，可以較厚的影印紙或肯特紙之類的厚紙列印，如此即可重複利用，相當方便。

❶ 影印紙型並剪下

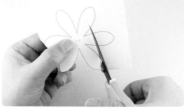

各作品的作法頁皆有刊登使用紙型的頁碼，影印所需紙型後，沿線條剪下。

❷ 以鉛筆描邊

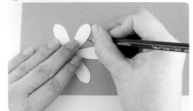

將紙型放在製作用紙上描邊。在深色紙張描繪時，最好使用較顯眼的白色鉛筆等。

❸ 沿鉛筆線條剪下

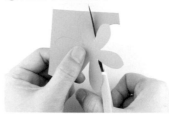

沿著線條或貼近線條內側裁剪。熟練後，可將紙張摺疊成4摺或對摺，一次裁剪多張比較有效率。

❀ 摺疊紙張

事先在紙張的摺疊處作出摺線，就能完成簡單漂亮的摺紙。

❶ 將山摺那面朝上

將山摺所在那面朝上，放在切割墊的上方。

❷ 劃出線條

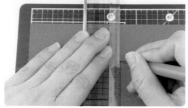

摺直線時，在想要摺疊的地方放上尺，以鐵筆或骨筆等工具劃上線條。畫曲線時則是以鐵筆描繪般劃出紋路。

❸ 確實作出摺線

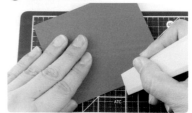

素材為厚紙時，直接在摺疊的狀態下，以骨筆滑刮，壓平摺疊處，在紙上作出摺線。

❀ 黏貼紙張

黏著劑有各式各樣的類型，最好依用途分別使用。

管狀黏著劑

無論是木工用或紙用，只要乾燥後呈現透明狀的類型都很理想。細口型使用較方便。

雙面膠・捲軸式雙面膠

貼合平面紙張並且希望表面維持平整時，這兩款黏膠就很適合。

熱融膠

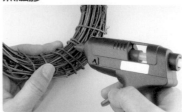

以專用的熱融槍融化樹脂條，作為黏著劑使用。紙張、木頭、塑膠之外，亦可在黏膠難以黏合的物品上發揮威力（注意高溫）。

製作花朵的訣竅

✿ 作出花瓣的弧度

花瓣的弧度，是使用圓筷、錐子或類似形狀的物品製作而成。由於錐子有較細與較粗的部分，無論大、小花瓣都容易塑型。但是前端尖銳，必須小心使用以防受傷。本書以初學者為考量，因此主要使用圓筷進行示範說明。

（外捲）

❶ 立起花瓣

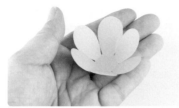

彎摺花瓣連接處，立起花瓣。

❷ 圓筷緊貼花瓣連接處外側

以圓筷緊貼花瓣連接處外側（以拇指和圓筷夾住紙張）。

❸ 以圓筷滑拉成圓弧狀

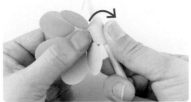

一邊輕拉花瓣，一邊壓成圓弧狀並滑動外側的圓筷，此時最好一邊轉動手腕一邊作出弧度。

（內捲）

❶ 立起花瓣

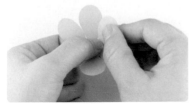

彎摺花瓣連接處，立起花瓣。

❷ 圓筷緊貼花瓣連接處內側

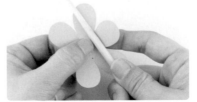

以圓筷緊貼花瓣連接處內側（以拇指和圓筷夾住紙張）。

❸ 以圓筷滑拉成圓弧狀

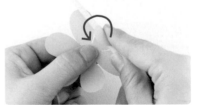

一邊輕拉花瓣，一邊壓成圓弧狀並滑動內側的圓筷，此時同樣一邊轉動手腕一邊作出弧度。

✿ 在花瓣上作出壓紋

在花瓣上作出壓紋不但會呈現擬真的立體感，也不容易變形。

（外捲）

❶ 以鑷子夾住花瓣

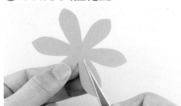

摺疊花瓣連接處，立起花瓣後，以鑷子邊緣對準花瓣中心線，夾住花瓣。

❷ 彎摺紙張

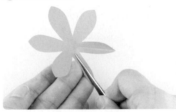

以鑷子和手指協助，對摺花瓣紙張。

❸ 製作大片花瓣和葉子時

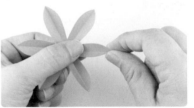

大片的花瓣和葉子在使用鑷子對摺後，再以手指捏住前端如圖示，就能作出更美麗的花形。

❀ 在花瓣與葉片上進行脈紋（浮雕）加工

若在花朵或葉片上加入浮雕脈紋，成品會更加逼真，因此相當推薦進行這項作業。在下方鋪上浮雕專用墊、不織布或滑鼠墊背面等，具有緩衝彈性的材質，再以鐵筆或竹籤描繪花脈、葉脈。

（花脈）❶ 加上花脈

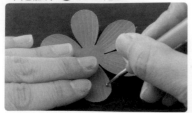

在細長花瓣加上花脈時，是從花瓣連接處朝向邊緣畫線，線與線之間相隔數公釐。

（葉脈）❶ 摺出葉片中心線

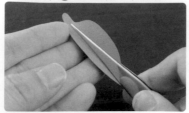

以鑷子協助對摺，作出葉片中心線。

❷ 加上葉脈

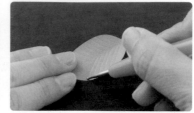

攤開對摺的葉片，以鐵筆或竹籤從中心摺線開始，斜向往外劃出葉脈。

❀ 重疊黏貼花朵的方式

重疊黏貼2張時的範例

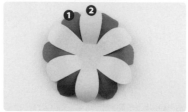

花瓣交錯重疊黏貼，讓第1張的花瓣顯露於第2張的花瓣間隙。

重疊黏貼3張時的範例

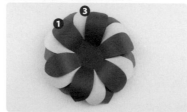

依圖示花瓣順序，將第1張、第2張、第3張稍微錯開重疊黏貼。

重疊黏貼4張時的範例

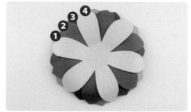

先分別將2張交錯重疊黏好，之後再將2組花瓣平均錯開，重疊貼合。

❀ 不織布（薄葉紙）花朵的展開方式

雖然花卉形狀有好幾種，但基本的展開方式都相同。在紙上剪牙口，並且將邊緣修剪出花瓣形狀，進行蛇腹摺再以鐵絲固定，接著如下列方式展開即可。

❶ 將第1張全部立起

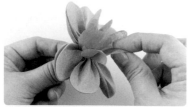

將第1張的花瓣全部立起，隱藏正中央的鐵絲。不易捻開時，可以使用濕紙巾將手稍微沾濕。

❷ 1列各展開2片

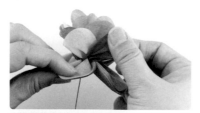

從第2張開始，每列取2片花瓣，以1片往左、1片往右的方式展開。

❸ 有花蕊的情況

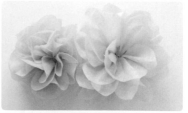

製作備有花蕊款式的超大花朵時，正中央要稍微拉開預留空間。

❹ 朝同一方向進行作業

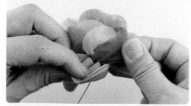

為了防止疏漏，因此作業時朝同一方向轉動，依序展開花瓣。

❺ 最後數片朝下方展開

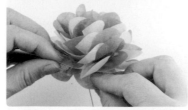

餘下殘留的數片花瓣，朝下方打開會更加自然。

❻ 檢視並清除重疊處

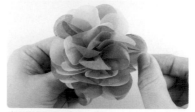

確認花瓣是否有重疊之處。

基本技巧

挑戰捲紙技巧

✿ 捲紙零件的作法

來挑戰捲起細長紙條製作而成的紙藝技巧吧！只要熟悉幾種零件作法，就能自由組合，製作出各式各樣的作品。此外，穗花捲和密圓捲除了運用於捲紙花朵，還能當成花朵的花蕊使用。

密圓捲 & 疏圓捲

❶ 製作密圓捲

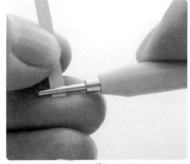

將3mm寬的紙條放入捲紙筆的溝槽，從一端開始捲起。

❷ 捲起紙條

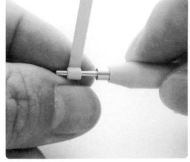

將紙條全部捲完。

❸ 在末端塗上黏膠

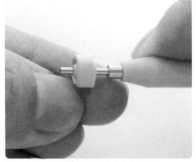

捲好後抽出捲紙筆，在末端塗上黏膠固定。

❹ 完成密圓捲

完成密圓捲。

❺ 製作疏圓捲

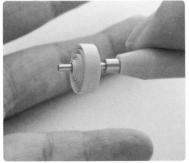

在步驟❸塗抹黏膠前，稍微鬆手讓紙捲形成漩渦狀，再塗抹黏膠。

❻ 完成基本零件「疏圓捲」

完成疏圓捲（捲紙基本零件）。

淚滴捲

❶ 改變疏圓捲的形狀

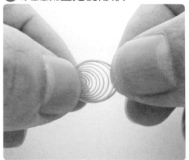

將疏圓捲中心的漩渦往一側收攏，一邊換手拿取。

❷ 捏住一側

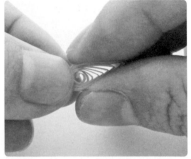

直接捏住一側。

❸ 淚滴捲完成

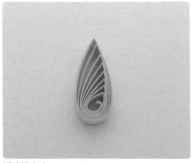

淚滴捲完成。

鑽石捲

❶ 準備疏圓捲

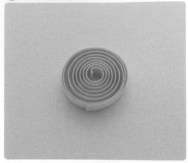

先以3mm寬的紙條製作疏圓捲。

❷ 改變形狀

以雙手的食指和拇指同時捏住兩側。

❸ 完成鑽石捲

完成鑽石捲。

穗花捲

❶ 將紙張裁成細條

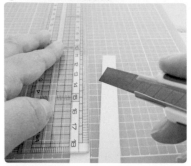

將市售紙張裁切成5mm寬的細長條。

❷ 剪牙口

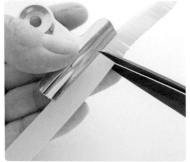

留下底部，剪刀以每隔1mm寬的距離剪出牙口。若將短邊對摺，在對摺處剪牙口，就成為雙層穗花捲。

❸ 以捲紙筆捲起

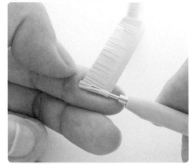

全部剪好後，將底部夾入捲紙筆捲起。

❹ 在末端塗抹黏膠

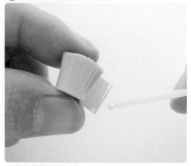

捲好之後抽出捲紙筆，在末端塗抹黏膠固定。

❺ 展開呈半圓球狀

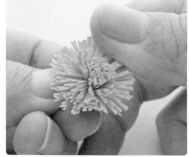

撥鬆穗花，形成半圓球狀。

❻ 完成穗花捲

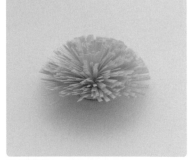

完成穗花捲。

開心捲

❶ 先摺紙再捲起

將紙條對摺，從其中一端朝內側捲起。

❷ 捲起另一端

對摺線

捲至接近對摺線為止，再從另一端往內側捲起。

❸ 完成開心捲

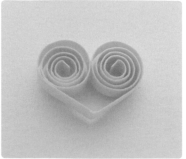

完成開心捲。

變形鑽石捲

❶ 捲紙

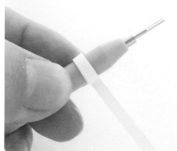

將紙條捲在捲紙筆握把上。

❷ 末端以黏膠固定

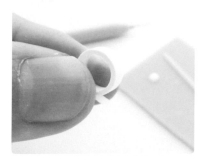

捲好後抽出捲紙筆，在末端塗上黏膠固定。

❸ 捏住紙環

將紙環垂直立起，捏住兩端。

❹ 調整形狀

如圖示調整形狀。

❺ 完成變形鑽石捲

完成變形鑽石捲。

紙藝專用的捲紙條與工具。這些可愛又時尚的材料可在日本紙藝協會網站購買http://paper-art.jp
（台灣可於紙藝DIY專門店或手作材料行購得）

一般社團法人 日本紙藝協會®的指導員專門課程「療癒捲紙指導者培育講座」 監修‧指導的想望

所謂的捲紙藝術

　　所謂的捲紙藝術，是以工具將細長紙條捲起，再將以此作成的零件組合的技法。據說源自於16世紀的歐洲，日本近幾年也吸引了一群以女性為中心的手作人，成為人氣漸升的紙藝。

光看就令人感到雀躍的可愛素材
何不試著學習運用來製作捲紙藝術呢？

　　「真想快點作好來裝飾！」、「完成後一定要讓他看看！」像這樣令人快樂製作而且可以確實學習基礎技巧的教材，這裡非常富齊全。以前曾有過為了想要練習，因此盡作一些不想作的東西，結果連最愛的捲紙藝術都快要厭倦的經驗。所以不希望讓各位也有這樣悲傷的回憶。

　　材料包或書籍無法傳遞的小訣竅，會以影片仔細講解。所謂指導者培育講座，是加入了我個人本身的經驗，同時穿插了身為講師備課時的用心之處、以快樂學習為目標的教材等內容。

　　在療癒捲紙指導者培育講座中，藉由完成的作品與學生進行交流也相當有趣。希望能讓您創作出帶有個人風格的作品，並且帶著自信進行講師的工作。我以此為目標支援著各位。

紙藝作家 こじゃる

Q&A

Q 本書使用的紙張可以在哪裡購買？

A 圖畫紙、彩色圖畫紙之類的紙張，除了在文具店或美術社之外，超市的文具專區和百圓商店等也有販售。基本材料中介紹的丹迪紙不只可以在紙材專賣店或美術社取得，亦可於網路商店購得。

整包販售的摺紙也有很好用的種類。較薄的丹迪紙也作為摺紙販賣，其他也有圓點、條紋等簡單圖案的產品，還有和風圖案的千代紙。而拼貼相簿使用的厚圖案紙大多於手藝用品店販售。若附近沒有手藝用品店時，利用網路商店也很便利。

Q 紙張作出摺線後就會產生奇怪的皺紋。
是否還有其他能將紙張漂亮摺疊的技巧呢？

A 在P.8的基本技巧「摺疊紙張」中也有說明，特別是摺疊厚紙時，在摺紙前事先作出摺線，不但好摺，而且能夠摺得漂亮。

由於紙張具有紙紋（纖維方向）。依照紙紋摺疊也會比較漂亮，若和紙紋呈垂直方向摺疊，摺線就很容易產生皺紋，摺疊處也較容易彈開。撕破紙張時，有能夠筆直撕開的方向和不容易撕開的方向對吧？可以筆直且漂亮撕開的方向，就是沿著紙紋的方向。在作品中最重要的摺線處，若能順著紙紋摺疊，作品的完成度就會截然不同。

Q 無法作出如示範圖片般漂亮的花朵。這有什麼訣竅嗎？

A 依紙張種類和厚度的不同，製作成立體狀時的弧度作法和立起花瓣的方式也會有所差異。此外，每個人在力道的拿捏上也會不一樣。請配合各作品的作法，同時參考P.9至P.10「製作花朵的訣竅」，試著多練習幾次。若能將一種花朵製作得漂漂亮亮，就能將手感應用於其他紙花。

Q 想要將製作好的作品作為裝飾來欣賞。
在布置時有什麼需要注意的事項嗎？

A 以紙張製作的作品很怕潮溼。不但會造成變形，連黏膠也有可能剝落，因此需避免放置在浴室般高溫潮溼之處。放在陽光直射的地方容易褪色，這點也要多加留意。當然，易燃的紙張太靠近火源是相當危險的，請避免。

若事先噴上保護漆，會更有助於保存。只是依照紙質或保護漆的不同，也有可能造成出現斑點或變色的情況，因此在噴漆之前，請先在剩餘的紙張上試噴。此外，藉由刷塗保護漆也能夠強化紙質，請依照個人喜好使用吧！

Q 想將完成的作品當成禮物贈送給朋友，
寄送時花朵不會被壓壞嗎？

A 以本書作法製作而成的花朵，若確實塑形，形狀可以維持相當長的時間。但本身畢竟是紙張，花朵受到外力撞擊還是可能會壓扁變形。因此建議郵寄時，在花朵四周放入柔軟的紙捲或氣泡紙等緩衝材，裝入堅固的盒子之中寄送。若放在塑膠盒中寄送，就算淋雨也能放心。

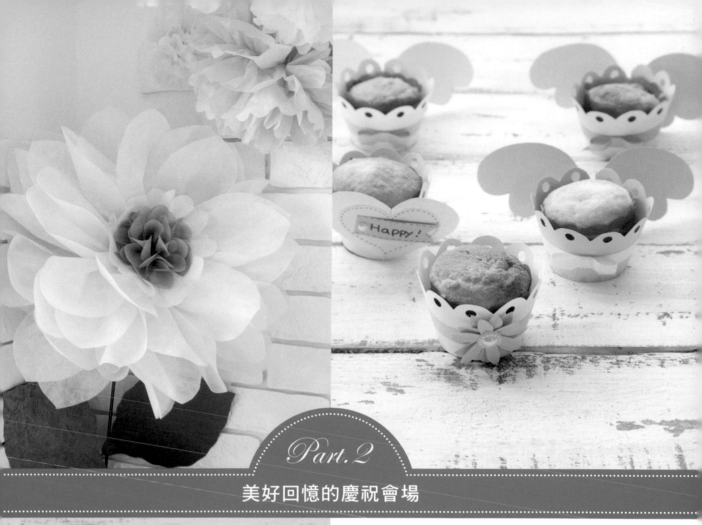

Part.2

美好回憶的慶祝會場

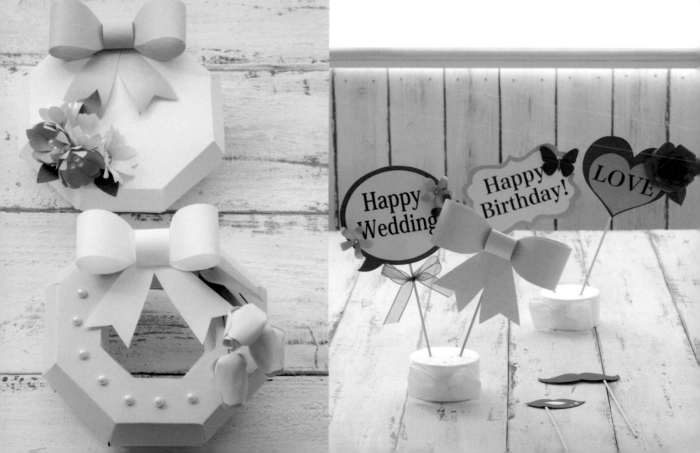

宛如誤入妖精國度般……

Jumbo Flower

超大紙花

🍀 製作超大紙花（2種）

材料

※超大紙花2朵份
◎紙材
不織布（薄葉紙也ok）
Ⓐ50cm×50cm
…8張（橘色）
Ⓑ40cm×40cm
…8張（粉紅色）
◎#20號鐵絲
…2枝

❶ 裁剪花瓣

正方形的不織布Ⓐ、Ⓑ各重疊8片，兩端以長尾夾固定後摺成3等份，沿摺線剪牙口，中段預留10cm左右不剪，如圖示在兩端剪出花瓣的弧度（亦可事先畫上草稿）。

❷ 進行蛇腹摺

分別進行寬3至4cm左右的蛇腹摺，正中央如圖以鐵絲纏繞固定。若要加裝花莖，留下7至8cm的長度後剪斷。只作花朵時，直接剪短摺入即可。

❸ 展開花瓣

參考P.10「不織布花朵的展開方式」，拉開花瓣。由於Ⓐ要裝上花蕊，因此中央要往外展開，Ⓑ則以隱藏中央鐵絲的方式撥鬆花瓣。

🍀 製作花蕊＆葉片完成作品

材料

◎紙材
不織布（薄葉紙也ok）
Ⓐ15cm×15cm…6張（褐色）
Ⓑ20cm×20cm…3張（白色）
Ⓒ30cm×3cm…2張（綠色）
圖畫紙之類
ⒹA4紙…葉片張數（綠色）
◎#20號的鐵絲
…花蕊1枝加葉片數
◎適當粗細・長度的支柱
…2枝
◎花藝膠帶…適量
◎超大紙花…2朵

❶ 裁剪花蕊

分別重疊6張Ⓐ、3張Ⓑ，兩端以長尾夾固定後，將Ⓐ摺成4等分，Ⓑ摺成6等分。沿摺線剪牙口，中段預留2至3cm左右不剪，如圖示在兩端剪出弧度。

❷ 完成花蕊

將步驟❶剪好的不織布全部重疊（Ⓑ在下），進行寬1.5cm的蛇腹摺，以鐵絲纏繞固定（將鐵絲剪短，先行摺入以防受傷）。參照P.10展開花瓣。

❸ 黏貼花蕊

步驟❷製作的花蕊，以強力型雙面膠或白膠黏貼於橘色花朵中央。

❹ 製作葉片

依葉片數量準備Ⓓ紙，全部縱向對摺後，以摺線為中心手繪半片葉形。裁剪並展開後，以鑷子壓摺的方式作出葉脈。在葉片背面中央塗上白膠，等到稍微凝固時黏上鐵絲。

❺ 組合花朵與花莖

在花朵背面，沿中央的蛇腹摺間隙注入熱融膠，插入支柱，用力壓緊直到固定為止。將鐵絲纏繞在支柱上，以花藝膠帶包裹（使用花藝膠帶的同時，一邊用手拉緊）。

❻ 加上花萼

在Ⓒ紙長邊的邊緣黏上強力型雙面膠，如圖示一邊作出皺摺一邊貼合。

❼ 葉片黏於莖上，完成！

葉片的鐵絲以透明膠帶固定於花莖上。以纏繞的方式捲起，徹底固定，再以花藝膠帶包裹覆蓋透明膠帶。依個人喜好黏貼數枚葉片就完成了。

展現純白新生的孕婦沙龍照

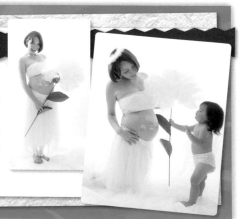

以紙張製作的超大花朵目前正風行於世界各國。日本則是以年輕人為中心，運用於婚禮的案例似乎也在增加中，但是只限於婚禮就太可惜了。無論裝飾家庭派對，或右圖般活用於孕婦沙龍照也相當漂亮！布置派對會場等空間時，適合繽紛色彩的花朵，但孕婦沙龍照則和婚禮相同，適合純真潔白的氛圍。若不是第一胎，還可帶上腹中寶寶的哥哥姊姊一同合照，想必會是很棒的紀念。

以Pompon打造夢幻空間

Flower Pompon

花球

✿ 製作花球（3種）

材料
※花球3個份
◎紙材
不織布（薄葉紙也ok）
Ⓐ60cm×35cm…14張（橘色）
Ⓑ60cm×30cm
…12張（橘色和粉紅色各6張）
Ⓒ60cm×25cm…10張（粉紅色）
※長邊可直接利用不織布或薄葉紙的幅寬。
◎#24號鐵絲…6枝
◎繩子…適量

❶ 進行蛇腹摺

分別將14張Ⓐ、12張Ⓑ、10張Ⓒ以長尾夾固定一端，進行寬3cm左右的蛇腹摺，完成後展開。

❷ 裁剪Ⓐ的兩端

在14張Ⓐ重疊的狀態下，以長尾夾固定兩端，如圖示按蛇腹摺線修剪兩端。

❸ 裁剪Ⓑ的兩端

Ⓑ在12張粉紅色和橘色交互重疊的狀態下，如圖示修剪兩端形狀。Ⓒ則無需裁剪，直接使用。

❹ 以鐵絲纏繞固定
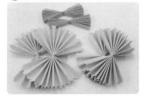
Ⓐ、Ⓑ、Ⓒ各取一半張數，再次進行蛇腹摺，以鐵絲固定中央。鐵絲末端剪短並摺入以防受傷。

❺ 連結2個
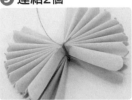
Ⓐ、Ⓑ、Ⓒ分別背面相對，以繩子纏繞數圈，牢牢打結同圖片相同位置。繩子預留裝飾花球時的必要長度後，剪掉多餘部分。

❻ 均衡地展開花瓣
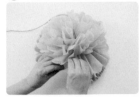
一邊檢視整體一邊展開一片片花瓣。一開始將上半部展開成球形，接著再以相同方式展開下半部。

❼ 3個皆完成
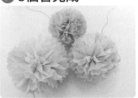
完成大小與形狀都略有不同的花球。以個人喜歡的顏色製作各種大小及形狀，就能呈現華麗的裝飾。

✿ 簡單的小型花球作法

材料
※花球1個份
◎紙材
不織布或薄葉紙、薄宣紙
Ⓐ25cm×19cm
…10張（淺橘色）
◎繩子…適量

❶ 進行蛇腹摺

將10張Ⓐ紙重疊，進行寬2cm左右的蛇腹摺，中央以繩子綑綁。繩子留下必要長度後剪掉。

❷ 裁剪兩端

兩端如圖示，在摺疊狀態下裁剪。弧度的剪法不同，作出來的感覺也會不同，可多方嘗試。

❸ 均衡地展開花瓣
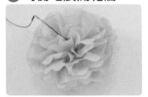
將5片朝上展開成半圓形，5片朝下展開成半圓形就完成了。

製作小巧的花球插牌

參考上方「簡單的小型花球作法」，試著作成花球插牌吧！（8號尺寸的杯子蛋糕用）。
❶準備10張7cm×10cm的不織布，進行寬1cm左右的蛇腹摺。因為想作成直徑7cm的球體，因此在7cm的邊開始摺疊。
❷以鐵絲纏繞固定中央，鐵絲末端剪短，彎摺收入。
❸在竹籤尖端塗上大量白膠，插入中央的皺摺之間，等待完全乾燥固定。
❹將5片朝上展開成半圓形，5片朝下展開成半圓形就完成了。
花球大小可依杯子蛋糕的尺寸調整。此外，若將花球作得稍大，當成照相小道具也相當可愛。

世界上獨一無二的禮物

Ribbon decoration
with masking tape

紙膠帶禮物花結

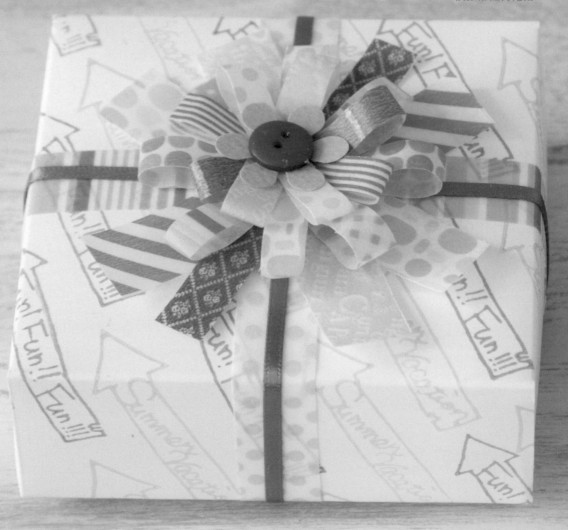

❀ 在禮盒貼上紙膠帶緞帶

材料
◎紙膠帶（寬1.5cm）…2種
◎描圖紙（A4）…1張
◎緞帶…3mm×27cm
◎盒子…1個
※本頁使用
9.5cm×9.5cm×3.5cm 的
市售紙盒

❶ 將紙膠帶貼在描圖紙上

對齊A4描圖紙的長邊邊緣，一口氣筆直貼上紙膠帶。頭尾兩端留一點膠帶，固定在切割墊上。

❷ 配合寬度裁切

配合紙膠帶寬度放上直尺，裁切。頭尾兩端則是沿著描圖紙裁切。另一種紙膠帶也以相同方式製作。

❸ 確實緊貼

以手指按壓紙膠帶和描圖紙，確實貼合就能完成漂亮的成品。

❹ 貼在盒子上

在盒子中央塗抹黏著劑，❸在盒蓋上貼成十字型，以白膠固定。若是太長，剪去多餘部分即可。使用較大的盒子時，也可使用兩張❸接合黏貼。

❺ 黏貼緞帶

在❹的紙膠帶繞上緞帶，中央以紙膠帶（透明膠帶亦可）固定。

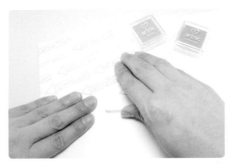

以喜歡的印章在素色盒子或包裝紙蓋上圖案，就能展現繽紛感。

❀ 製作花結與底座組合

紙型：P.88 Ⓐ 1-4

材料
◎描圖紙（上方步驟剩餘的部分）
◎紙膠帶（底座用）
…4種類（寬度最好不同）
◎紙膠帶（花結用）
…寬1.5cm的4至8款
◎Ⓐ紙型1-4縮小至70%
◎鈕釦（直徑1.2cm）…1個
◎貼上紙膠帶緞帶的盒子

❶ 裁剪底座用的描圖紙

將上方步驟剩餘的描圖紙裁成8cm寬。

❷ 黏貼並裁剪紙膠帶

在描圖紙上黏貼4種紙膠帶，再依膠帶寬度裁切。

❸ 貼在盒子上

在盒子中央塗上黏著劑，平均美觀的黏貼。

❹ 裁切花結用描圖紙

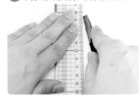

將描圖紙裁成寬13cm和寬10cm。

❺ 黏貼＆裁切紙膠帶

與先前的步驟相同，黏貼紙膠帶，裁成長13cm、10cm各4條（以手指壓緊使其密合）。

❻ 作成紙圈

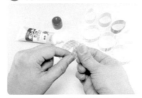

將❺的紙膠帶兩端以黏著劑貼合，分別製作成差不多大小的紙圈。

❼ 作成8字狀

在紙圈內側塗抹少量黏著劑貼合，作成8字狀。

❽ 剪成一半的寬度

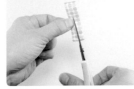

以剪刀裁剪成一半的寬度。

❾ 製作成花形

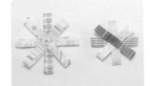

如圖示黏貼剪半的紙膠帶。製作成大、小2種花朵。

❿ 黏貼於盒子上

在盒子上依照大、小的順序，以花瓣交錯的模樣，用白膠黏貼固定。

⓫ 加上裝飾

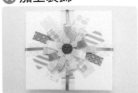

在花結中央依序黏貼上Ⓐ紙與鈕釦即完成。

Happy Wedding

Happy Birthday!

LOVE

❀ 製作蝴蝶結形的照相小物

紙型：P.93 Ⓐ27-1×2 Ⓑ27-2 Ⓒ27-3×2 ⭐

材料
◎用紙
Ⓐ紙型27-1…2張（粉紅色）
Ⓑ紙型27-2…1張（粉紅色）
Ⓒ紙型27-3…2張（粉紅色）
Ⓓ3cm×3cm…1張（粉紅色）
◎竹籤…1枝

❶ 製作蝴蝶結

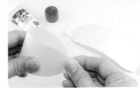

Ⓐ紙兩端的四角形部分分別往外摺。中間部分以圓筷滑刮出弧度，如圖示。黏合四角形部分。

❷ 製作打結處

Ⓑ紙兩端各往內摺1cm，讓中央呈現弧形。

❸ 黏合1和2

將Ⓑ紙彎摺過的四角形黏於Ⓐ紙的四角形部分。

❹ 完成蝴蝶結

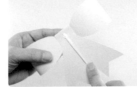

2張Ⓒ紙如圖黏貼於完成的步驟❸。

❺ 黏上竹籤

竹籤以白膠黏貼於❹背面。

❻ 完成

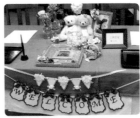

貼上Ⓓ紙遮蓋竹籤。

以照相小物紙型製作的吊旗。

❀ 製作其他手持照相小物

紙型：P.92 Ⓐ20-1×2 Ⓑ20-2 Ⓒ21×2 Ⓓ22-1×2 Ⓔ22-2
Ⓕ23-1×2 Ⓖ23-2 P.93 Ⓗ29-1×2 Ⓘ29-2

材料
※照相小物5個份
◎紙材
Ⓐ紙型20-1…2張（淺紫色）
Ⓑ紙型20-2…1張（黃綠色）
Ⓒ紙型21…2張（黑色）
Ⓓ紙型22-1…2張（紅色）
Ⓔ紙型22-2…1張（白色）
Ⓕ紙型23-1…2張（紅色）
Ⓖ紙型23-2…1張（粉紅色）
Ⓗ紙型29-1…2張（粉紅色）
Ⓘ紙型29-2…1張（白色）
◎竹籤…5枝
※除此之外，還要準備裝飾用紙花、緞帶、水鑽和珍珠等副材料。

❶ 製作底座

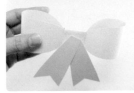

除蝴蝶結之外，各準備2張作為底座的紙。一張以白膠黏上竹籤，另一張再從上方黏貼，覆蓋竹籤。

❷ 鬍鬚＆紅唇

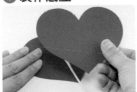

使用2張Ⓒ紙製作鬍鬚狀的照相小物，紅唇則是以2張Ⓓ紙和1張Ⓔ紙製作。雖然只用紙張製作也可以，但貼上珍珠或水鑽能讓層次更豐富立體。

❸ 標語牌

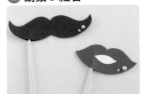

使用紙張Ⓐ與Ⓑ、Ⓕ與Ⓖ、Ⓗ與Ⓘ來製作照相用的標語牌吧！文字以電腦列印在圖畫紙上，描繪紙型後剪下即可。加上花卉或緞帶，華麗度立刻up！

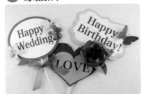

利用照相小物的紙型作出派對小物吧！

（蝴蝶結杯飾）
試著將蝴蝶結紙型縮小成適合的尺寸，裝飾在杯子上吧（範例為縮小至45%）。將裁成1cm寬的紙條纏繞於杯子上，末端接合處以白膠黏貼蝴蝶結。

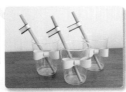

（小鴨座位牌）
派對上若是設置了座位牌，參加者就能順利的入座。紙型是將24（P.92）縮小至75%使用。製作一個座位牌需要2張小鴨，僅貼合頭部，背面那張的身體部分只要稍微往外彎摺，小鴨就能立起。

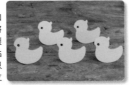

（小鴨＆氣球照相小物）
推薦將這組照相小物使用於寶寶的新生派對或兒童派對上。以不同顏色製作好幾個氣球就會很可愛。紙型使用24（P.92），25、26、28（P.93）。

（小鴨謝卡）
將寫上感謝的卡片交給每位參加者，為這一天的回憶畫下完美的句點吧！文字部分以電腦列印裁切（範例使用光澤紙，將紙型24（P.92）縮小至38%）。

Happy Day ♥ Garland

Happy Day壁飾

❀ 製作2種花朵

紙型：P.88 Ⓐ3-1×2 Ⓑ3-2×2 Ⓒ3-3×2 Ⓓ3-4×2

材料
※花朵2朵份
◎紙材
Ⓐ紙型3-1…2張 ⎫1組
Ⓑ紙型3-2…2張 ⎭（淺褐色）
Ⓒ紙型3-3…2張 ⎫1組
Ⓓ紙型3-4…2張 ⎭（淺綠色）
Ⓔ26cm×2.5cm
　　　　…1張（淺綠色）
◎直徑1.3cm的半圓珍珠
　　　　…1個

❶ 在花瓣上作出壓紋

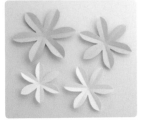

在Ⓐ至Ⓓ的花瓣作出縱向壓紋（參照P.9「在花瓣上作出壓紋」）。

❷ 將2張重疊黏貼

Ⓐ至Ⓓ2張各自交錯貼合，如圖示。

❸ 貼合2組花瓣

分別將小花花瓣交錯重疊於大花上貼合。

❹ 準備雙層穗花捲和珍珠

將Ⓔ紙短邊對摺，在摺線處剪開間隔1mm的牙口，捲起後撥鬆穗花部分（參照P.12「穗花捲」）。

❺ 黏貼於花芯處

大花黏上雙層穗花捲，小花則貼上珍珠。依喜好製作所需數量。

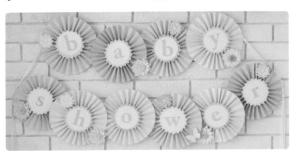

壁飾整體模樣。

❀ 徽章作法

紙型：P.93 Ⓐ 25

材料
※徽章1個份
◎紙材
Ⓐ紙型25…1張（膚色）
Ⓑ A4紙…2張（淺黃色）

❶ 在紙上作出摺線

將Ⓑ紙橫放，摺成16等分後鬆開，形成從右側開始依序為山摺、谷摺的模樣，接著對摺如圖示。

❷ 作成圓形

在對摺處塗上黏膠，製作成半圓形。以相同方式製作第2個，黏合成圓形。

❸ 完成徽章

在徽章中心黏貼上Ⓐ紙。配合文字製作必要數量。

❀ 完成壁飾

紙型：P.93 Ⓐ 26 ×2

材料
◎紙材
Ⓐ紙型26…2張（米白色）
◎亮面緞帶等…150cm2條
（太細時則需4條）
◎徽章…必要數量
◎花朵2種…必要數量

❶ 固定徽章

徽章背面朝上，決定位置後放上亮面緞帶，再於中心放上Ⓐ黏貼固定。

❷ 在徽章上裝飾花朵

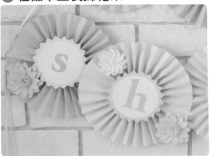

將徽章翻至正面，一邊檢視整體平衡，一邊裝飾花朵。最後將文字寫在Ⓐ上，貼在徽章中央。亦可以事先列印文字，描繪在紙張上再剪下。

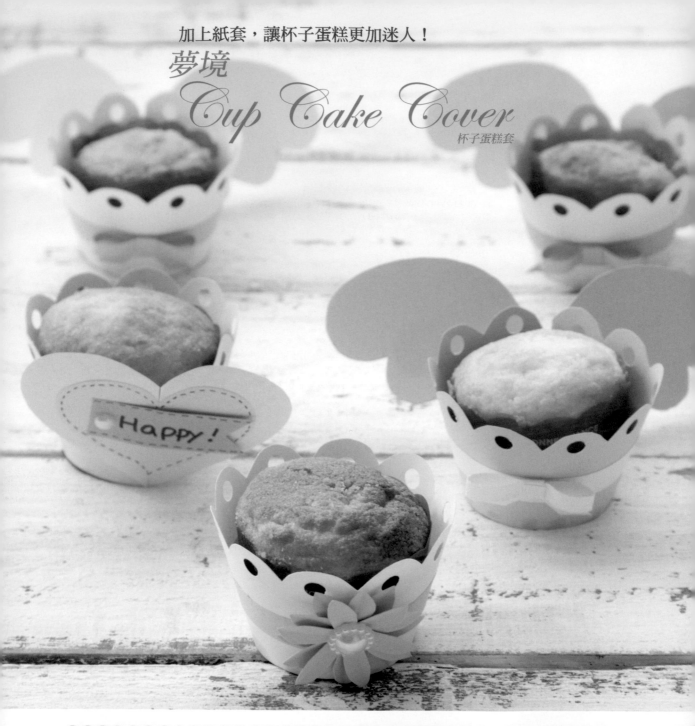

加上紙套，讓杯子蛋糕更加迷人！

夢境
Cup Cake Cover
杯子蛋糕套

❀ **製作花朵杯子蛋糕套**　　　　紙型：P.91 Ⓐ17-1 Ⓑ17-2　P.88Ⓒ 3-1 ×3

材料

◎紙材
Ⓐ紙型17-1…1張（鮭魚粉）
Ⓑ紙型17-2…1張（米色）
Ⓒ紙型3-1…3張（米色）
◎珍珠（直徑約1cm）…1個

❶ 製作杯子蛋糕套

將Ⓑ貼在Ⓐ的中央。以打洞機在每個扇形中央打洞。Ⓐ兩端接合成圈，同時在黏貼處塗上黏膠。

❷ 製作花朵

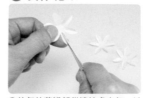

Ⓒ的每片花瓣都從連接處立起，以鑷子在中央作出壓紋。（參照P.9「在花瓣上作出壓紋」）。3片作法皆同。

❸ 完成作品

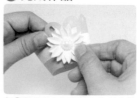

在❷製作的3片花瓣中央塗上黏膠，花瓣交錯地重疊貼合，中央黏上珍珠。將完成的花朵黏於杯子蛋糕套上，完成！

🌸 製作愛心杯子蛋糕套

紙型：P.91 Ⓐ17-1 Ⓑ17-2 P.92 Ⓐ23-2 Ⓒ23-3

材料

◎紙材
Ⓐ紙型17-1（不需黏貼處）
＋紙型23-2…1張（粉紅色）
Ⓑ紙型17-2
　　　…1張（奶油色）
Ⓒ紙型23-3
　　　…1張（奶油色）
Ⓓ寬7mm×20cm
　　　…1張（奶油色）

❶ 製作紙型並裁剪Ⓐ

將紙型23-2的愛心縱向切半，以膠帶固定於紙型17-1（無需黏貼處）的兩端。 以此作為紙型，裁剪Ⓐ紙。在紙型17-1和23-2（愛心）的交界處事先作上記號。

❷ 在扇形上打洞

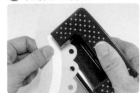

依照紙型裁切Ⓑ，黏貼在Ⓐ的中央。在每個扇形中央以打洞機打洞。

❸ 剪牙口

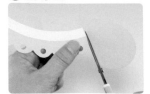

在❶中作記號的紙型17-1和23-2（裁半的愛心）交界處剪牙口。一端從上方往下，另一端從下方往上，牙口分別剪至中央處。

❹ 組合

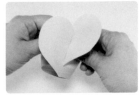

將❸剪出的牙口上下插入接合，調整形狀作出愛心。接合處背面以膠帶黏貼固定。

❺ 黏貼愛心

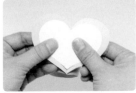

在❹接合的大愛心重疊黏貼Ⓒ的愛心。

❻ 製作蝴蝶結

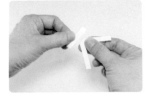

將Ⓓ紙裁成ⓐ8cm、ⓑ2cm、ⓒ6cm的紙條。將頭尾連接成環的ⓐ作成8字，8字中央以ⓑ纏繞黏貼固定。將ⓒ對摺後稍微錯開，貼在纏繞ⓐ中央的ⓑ背面。

❼ 完成作品

將❻製作的蝴蝶結黏貼於杯子蛋糕套的本體。蝴蝶結尾端斜剪整齊。依需求在愛心部分加入文字裝飾。

🌸 翅膀杯子蛋糕套

紙型：P.91 Ⓐ17-1 Ⓐ17-3 Ⓑ17-2 Ⓒ17-4

材料

◎紙材
Ⓐ紙型17-1（不需黏貼處）
＋紙型17-3…1張（奶油色）
Ⓑ紙型17-2…1張（粉紅色）
Ⓒ紙型17-4（虛線處對摺裁剪）…1張（奶油色）
Ⓓ寬7mm×20cm
　　　…1張（粉紅色）

❶ 裁剪紙型

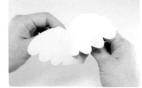

紙型17-3裁剪2張，同愛心杯子蛋糕套，以膠帶固定於17-1的兩端。以此作為紙型裁剪Ⓐ。

❷ 在扇形上打洞

裁剪Ⓑ，貼在Ⓐ的中央。在每個扇形中央以打洞機打洞。

❸ 剪牙口

參考愛心杯子蛋糕套，在❶製作的Ⓐ翅膀和杯子蛋糕套本體交界處剪牙口。一端從上方往下，另一端從下方往上，牙口分別剪至中央處。

❹ 組合

將❸剪出的牙口上下插入接合，調整形狀讓翅膀左右對稱。接合處背面以膠帶黏貼固定。

❺ 製作蝴蝶結

作法同愛心杯子蛋糕套步驟❻，製作蝴蝶結。

❻ 裁剪裝飾翅膀

將奶油色紙張的對摺處，對齊紙型17-4的虛線，描繪之後在對摺的狀態下裁剪。

❼ 完成作品

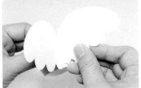

在組合完成的本體前方中央黏上蝴蝶結。❻裁剪的翅膀僅摺線處塗上黏膠，黏貼於本體的翅膀中央。

※帶油分的杯子蛋糕…因為油分一定會滲透紙張，因此最好在派對開始前一刻再組合。

裡面裝了什麼呢？
只是禮盒外觀就讓人期待不已！

鬱金香
Donut
Shaped Box

甜甜圈禮盒

材料

※鬱金香1朵份
◎紙材
（將紙型縮小至60%使用）
Ⓐ紙型11-1…1張（粉紅色）
Ⓑ紙型11-2…1張（粉紅色）
Ⓒ紙型13…1張（綠色）
◎鐵絲…10cm（綠色）

❶ 作出花瓣弧度

分別將Ⓐ和Ⓑ的花瓣輕輕往內側作出弧度，花瓣上方2/3的兩側，再往中央作出弧度（參照P.9「內捲」）。

❷ 接上花莖

Ⓐ和Ⓑ僅在中央塗上黏膠，相互交錯地重疊貼合。花朵中央以錐子等工具鑽孔，穿過前端彎成圓圈的鐵絲。再以熱融膠固定鐵絲。

❸ 完成作品

將花瓣一片一片立起，在幾處以黏膠固定，製作成蓬鬆的花蕾。鐵絲末端以Ⓒ捲起黏貼，如圖。再以黃色紙製作2朵。

🌸 製作甜甜圈紙盒

紙型：P.94 Ⓐ 31-1 Ⓑ 31-2 Ⓒ 31-3

材料

◎紙材
（選擇較厚而硬挺的紙張。紙型全部放大至200%使用）
Ⓐ紙型31-1…1張（粉紅色）
Ⓑ紙型31-2…1張（粉紅色）
Ⓒ紙型31-3…1張（粉紅色）

❶ 裁剪紙張

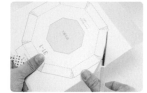

影印時將紙型放大200%，複印於影印紙等薄紙。紙型與作品用紙重疊，一邊小心不要滑移，一邊在重疊紙型的狀態下直接裁剪。

❷ 劃上摺線

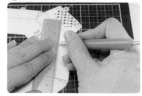

參考P.8「摺疊紙張」，以鐵筆沿著重疊的紙型描繪摺線，作出容易摺疊的壓紋。

❸ 組合盒蓋與盒底

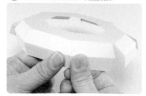

Ⓐ和Ⓑ沿著紙型的摺線摺疊，黏貼處塗上黏膠貼合，組合盒蓋與盒底。

❹ 組合中空處盒身

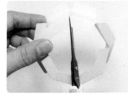

Ⓒ也依照紙型摺線組合。作成環狀後，沿紙型藍線剪牙口，往外側翻摺備用。

❺ 將中空處盒身黏於盒底

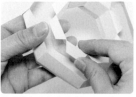

Ⓑ從Ⓒ的中空處邊緣插入，塗上黏膠固定。若很在意底部的黏貼處，可在底部黏貼一張八角形甜甜圈狀的紙張。上方摺份往外側摺疊。

❻ 加上盒蓋即完成

將Ⓐ凸出來的黏貼處背面塗上黏膠。貼在Ⓑ上。

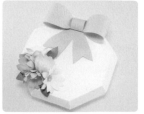

Ⓐ和Ⓑ中央若不剪成中空狀，也不黏貼Ⓒ，就能作成八角形紙盒。

🌸 完成作品

材料

◎鬱金香
　…3朵（粉紅色・黃色）
◎蝴蝶結…1個（白色）
◎甜甜圈紙盒
　…1個（粉紅色）
◎珍珠（直徑6mm）
　…12個

❶ 思考配置，黏貼珍珠

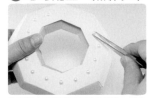

決定鬱金香和蝴蝶結的位置後，其他地方則等距離黏上珍珠。

❷ 黏貼鬱金香

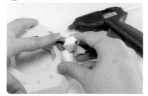

貼上鬱金香。由於是較不容易固定的鐵絲，因此建議使用強力膠，或貼上膠帶再以熱融膠固定。

❸ 黏貼蝴蝶結，完成！

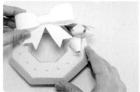

參考P.23「蝴蝶結照相小物」的步驟❶至❹，將紙型縮小至60%，製作白色蝴蝶結貼在盒子上。

三角形禮物盒

使用P.94紙型32（將紙型放大至250%）製作如此可愛的三角形紙盒吧！作法同甜甜圈型紙盒，沿紙型剪下，以鐵筆描出摺線，在記號處剪開並組合，最後穿過緞帶，打上蝴蝶結就完成了！由於簡單就能完成，可以大量製作送給派對的參加者。將照相小物的紙型縮小，作為重點裝飾也很可愛！

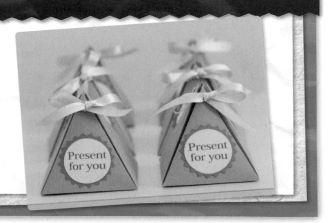

本書使用了色鉛筆替花瓣上色。對於想要輕盈展現柔和漸層的花瓣色彩而言，色鉛筆相當好用。

也因為色鉛筆容易取得、使用簡單等理由，相信大多數人在童年時期，都有使用色鉛筆畫畫，或在著色本上塗色的經驗吧！許多家庭或許還收著小時候曾經使用，或小朋友上課時用過的色鉛筆。即使要購買，附近文具店或超市的文具販賣區就能買到，並且也有比較容易入手的價位，連百圓商店也買得到呢！

近年來，亦有科學實證指出，著色具有治療效果，有益於大腦運作，因而將著色引進醫療和照護實務上。大人的著色畫也正在流行。若是使用色鉛筆，就能輕鬆享受這般具有療癒效果的大人著色畫。

但是，使用色鉛筆著色？是像兒童塗鴉那樣嗎？當然，如小朋友般自由上色也很開心，不過色鉛筆其實是相當具有層次的畫材。

◎藉由筆壓及塗法，能夠大幅改變印象。

以強力筆觸塗色，顏色就會較深，以較弱的筆觸塗色，顏色就會淺淡。將筆芯削尖來塗色、使用前端圓潤的畫筆塗色、如畫線般塗色、以傾斜的角度來塗色、畫圓般塗色……依塗色方式的不同，視覺效果都會有所差異。能夠呈現出宛如水彩、硬筆或其他截然不同的表現。

◎藉由慢慢地重疊，也能夠混色。

印象中或許覺得，色鉛筆無法混色。雖然無法如顏料般先混合出新的色彩再使用，但是藉由慢慢地重疊上色，也能夠畫出另一種新色彩。若慢慢地改變顏色，也能作出漸層。繪畫時只要在轉換色彩之處，與相鄰的顏色稍微重疊，就能夠漂亮地完成漸層。

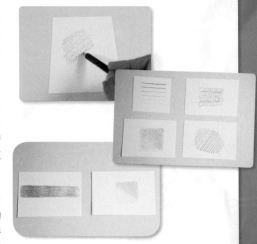

◎亦能產生暈染效果

書中為花瓣上色時，介紹了以棉花棒暈染色彩的方式。這是最適合展現輕柔氛圍的技巧。若是使用油性色鉛筆，則需要市售的專用暈染劑。使用暈染劑稍稍溶解色鉛筆的塗色，就能夠達到暈染效果。若是水性色鉛筆，以沾水的水彩筆刷就能夠進行。藉由使用暈染的技巧，更能拓展風格的多樣化。

實際上色時，若能考慮光線的照射來源，就能畫出立體感。藉由打上陰影，更能凸顯明亮之處，瞬間營造出立體感。為了添加層次的陰影，多花點時間思考光源位置吧！沒有光源照射的部分就會產生影子。塗上花瓣時，花瓣重疊處或中心深處就是陰影所在位置。若是無法理解該如何加上陰影，試著觀察照片或圖片，研究看看明亮處或產生陰影的陰暗處在哪裡吧。

加上陰影的方式有塗上稍微深一點的顏色、加上略帶藍色的顏色、重疊灰色、塗上對比色等各種方式。非常明亮的地方則是要將顏色塗得非常淡，甚至乾脆不著色直接留白，就能夠表現明亮感。

像這樣藉由考量光線來著色，就能夠一股作氣完成真實且立體的效果。若能畫出優秀的成品，或許療癒效果也會倍增呢！

著色畫正是如此輕鬆享受又具療癒效果的存在。市面上已經出版許多著色繪本，除此之外也很推薦使用印章。使用印章蓋在明信片或卡片上，著色後贈送給友人，或蓋在筆記本、行事曆等，不只上色，還能夠享受各種搭配變化的樂趣。何不試著多加活用手邊的畫材和色鉛筆呢？

加上日本紙藝協會的原創印章一起使用，著色會變得更加有趣！從成熟可愛的款式到小朋友會開心的圖案，備有眾多選擇。

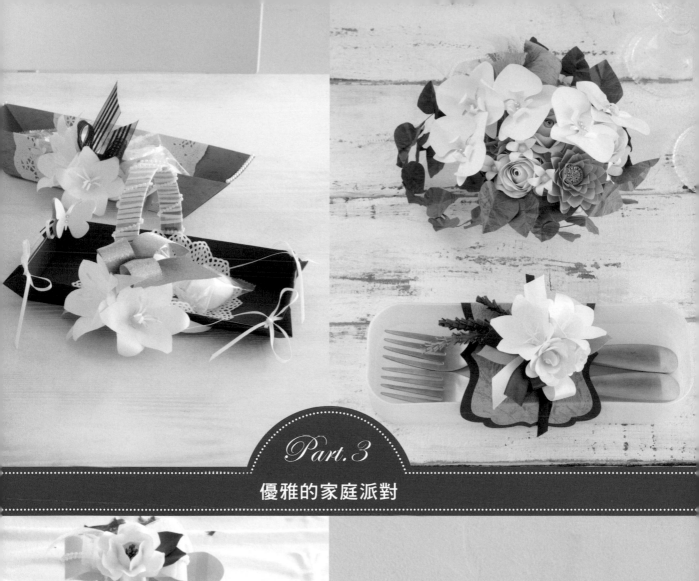

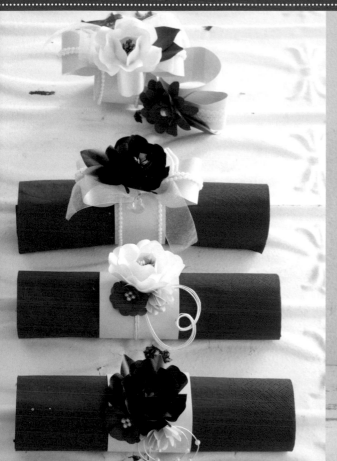

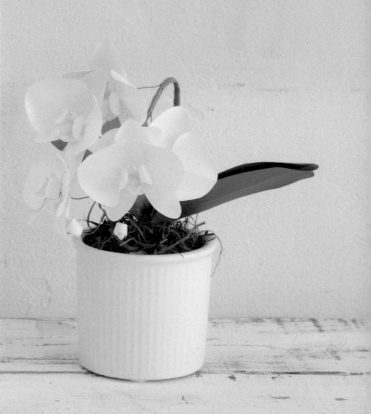

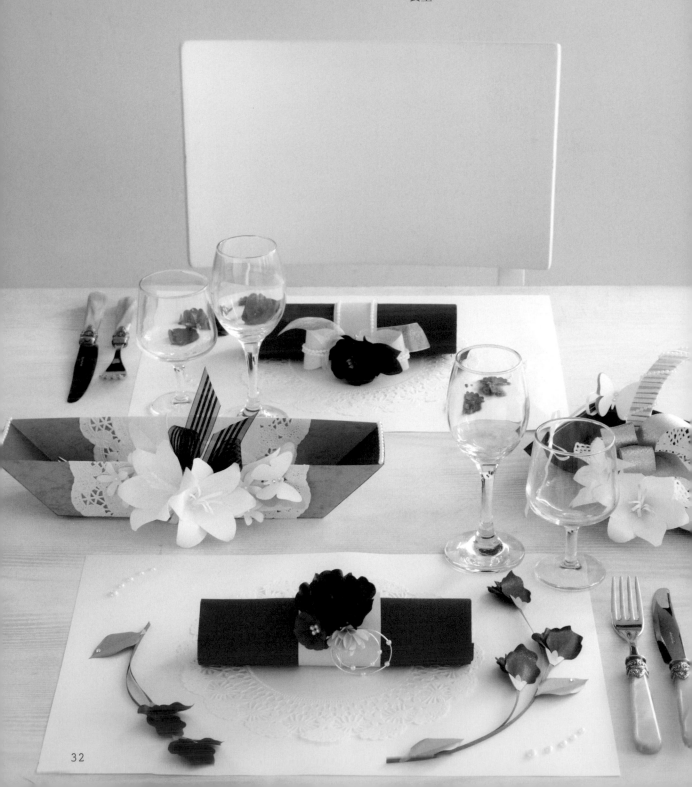

滿懷心意的款待

香豌豆＆巧克力波斯菊
Place Mat
餐墊

🍀 製作香豌豆餐墊　紙型：P.89 Ⓐ 8-1 ×10 Ⓑ 8-2 ×10 Ⓒ 8-3 ×5　P.90 Ⓓ 10-2 ×3

材料
◎紙材
Ⓐ紙型8-1…10張（紅色）
Ⓑ紙型8-2…10張（紅色）
Ⓒ紙型8-3…5張（綠色）
Ⓓ紙型10-2…3張（綠色）
Ⓔ3mm×30cm
　　　…5張（深綠色）
Ⓕ40cm×30cm…1張（白色）
◎寶石3mm…2個（透明）
◎珍珠8mm…2個
◎珍珠5mm・6mm…各4個
◎蕾絲紙（23cm）…1張

❶ 花瓣中央進行內捲

Ⓐ紙和Ⓑ紙的10片花瓣，中央部分皆以圓筷作出往內彎的弧度。

❷ 將花瓣邊緣作出弧度

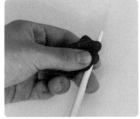

❶的花瓣邊緣全部如圖示，以圓筷作出向外微捲的弧度。

❸ 貼合花瓣

❷完成的Ⓐ和Ⓑ，2片為一組重疊，下端塗上黏膠後，如圖示，在Ⓐ之間黏上Ⓑ。

❹ 接上花萼與花莖

將Ⓒ對摺，以夾入的方式重疊Ⓔ，黏貼於❸。

❺ 在葉片中央作出壓摺

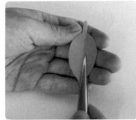

使用鑷子，在葉片中央作出谷摺線。

❻ 葉片作出弧度

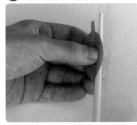

使用圓筷，由中央線作出往外捲的弧度。

❼ 完成作品

將完成的花朵、蕾絲紙、珍珠等配件黏貼於Ⓕ上。一邊檢視整體平衡，一邊在葉片黏貼寶石。

🍀 製作巧克力波斯菊餐墊　紙型：P.88 Ⓐ 1-2 ×2 Ⓑ 1-3 ×4 Ⓒ 1-4 ×2

材料
◎紙材
Ⓐ紙型1-2…2張（紅色）
Ⓑ紙型1-3…4張（紅色）
Ⓒ紙型1-4…2張（紅色）
Ⓓ3mm×30cm…1張（黑色）
Ⓔ1cm×20cm…1張（黑色）
Ⓕ1cm×25cm…2張（黑色）
Ⓖ40cm×30cm…1張（白色）
◎寶石3mm…2個（透明）
◎寶石8mm…1個（黑色）
◎珍珠8mm…2個
◎珍珠5mm・6mm…各4個
◎蕾絲紙（23cm）…1張

❶ 剪成流蘇狀

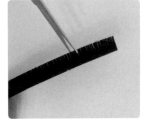

將Ⓔ紙剪成寬1mm的流蘇狀。

❷ 製作花蕊①

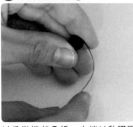

以手指捲起Ⓓ紙，末端以黏膠固定。將Ⓓ黏在❶的一端，一邊在幾處塗上黏膠，一邊捲動包裹Ⓓ，末端處以黏膠固定。

❸ 調整形狀

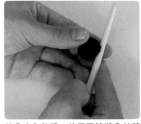

待❷完全乾燥，使用圓筷將Ⓔ的穗花捲往外側滑壓展開。

❹ 製作花蕊②

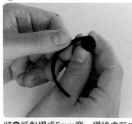

將Ⓕ紙對摺成5mm寬，摺線處剪成流蘇狀，以手指捲起。末端黏合固定。

❺ 花瓣作出弧度

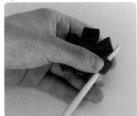

花瓣Ⓐ至Ⓒ全部以圓筷作出朝內或朝外捲的弧度。

❻ 重疊花瓣

如圖示，將相同大小的2片花朵重疊黏貼。在Ⓐ中央黏貼花蕊①，Ⓑ中央黏貼花蕊②，Ⓒ則黏上寶石（黑色）。

❼ 完成作品

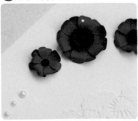

將❻製作的花朵和紙蕾絲、珍珠等黏貼於Ⓖ。一邊檢視整體平衡，一邊在花瓣黏貼寶石。

大理花＆玫瑰
Napkin Ring
餐巾環

🌸 製作大理花餐巾環 紙型：P.88 Ⓐ 1-2 🌸×3 Ⓑ 🌸 1-4 ×3　P.90 Ⓒ 10-3 ×2 Ⓓ 12 ×2

材料

◎紙材
Ⓐ紙型1-2…3張（深粉紅）
Ⓑ紙型1-4…3張（深粉紅）
Ⓒ紙型10-3…2張（綠色）
Ⓓ將紙型12放大成120%
　　　…2張（銀色）
Ⓔ4cm×17cm…1張（銀色）
Ⓕ5cm×10cm…1張（深粉紅）
◎穿孔珍珠8mm…1個（白色）
◎蕾絲緞帶…4mm×23.5cm1條、
4mm×17cm 1條

❶ 花瓣作出弧度

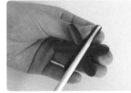

將Ⓐ的花瓣自連接處往上摺，再以圓筷捲出弧度，Ⓑ則進行內捲（參照P.9「內捲」）。

❷ 黏合花朵

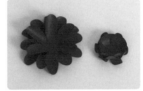

將❶作出弧度的花朵，分別錯開花瓣重疊，以黏膠貼合。

❸ 製作托高零件

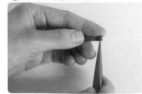

Ⓕ紙一端以鑷子夾住，捲好後以黏膠固定，製成托高零件，貼在Ⓑ的花朵背面。

❹ 貼合2朵花

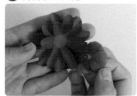

如圖示黏貼2朵花。

❺ 完成花朵

在花朵中央黏貼穿孔珍珠。在Ⓒ作出葉脈（參照P.10「葉脈」），黏貼於花朵背面。

❻ 製作餐巾環＆蝴蝶結

Ⓔ紙作成直徑5mm的紙環，以黏膠固定。Ⓓ紙如圖片，黏貼製作成蝴蝶結。

❼ 完成作品

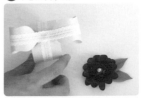

在❻的餐巾環和蝴蝶結中央貼上蕾絲緞帶，再以熱融膠組合餐巾環、蝴蝶結和花朵。

🌸 製作玫瑰餐巾環 紙型：P.89 Ⓐ 4-2 🌸 ×5　P.90 Ⓑ 10-3 ×2　P.88 Ⓒ Ⓓ 1-4 ×10

材料

◎紙材
Ⓐ紙型4-2…5張（紅色）
Ⓑ紙型10-3…2張（綠色）
Ⓒ紙型1-4…6張（深粉紅）
Ⓓ紙型1-4…4張（淺綠色）
Ⓔ2.5cm×6cm…1張（金色）
Ⓕ6cm×17cm…1張（銀色）
◎穿孔珍珠4mm…10個
◎水引繩16.5cm…2條（銀色）、
1條（白色）、30cm…1條（銀色）
◎鐵絲…3cm

❶ 花瓣作出弧度

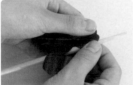

將Ⓐ的花瓣連接處往上摺，再以圓筷捲出弧度，花瓣兩側往外捲。

❷ 貼合花瓣

將❶中作出弧度的花朵，如圖示鬆鬆地貼合。

❸ 黏合4片

將剩餘4片花瓣交錯黏貼。

❹ 製作花蕊

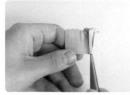

Ⓔ紙從長邊邊緣每隔數公釐剪牙口，作出朝外的弧度後捲起，末端以黏膠固定。

❺ 黏合兩組花瓣

以黏膠黏合❷和❸製作的花朵。

❻ 將花蕊黏貼於中央

將❹製作的花蕊黏於花朵中央。

❼ 完成玫瑰

在Ⓑ紙作出葉脈，2張黏合後，如圖示黏於❻的花朵背面（參照P.10「葉脈」）。

❽ 製作裝飾花朵

將Ⓒ紙的花瓣連接處往上摺，再朝外捲。Ⓓ紙則是進行山摺。接著分別以錯開花瓣的方式重疊黏合。將穿孔珍珠黏貼於Ⓒ的花朵中央。

❾ 製作裝飾

穿孔珍珠穿入水引繩（銀色），以黏膠固定，作出雙圈後以鐵絲固定。Ⓕ黏貼成直徑5cm筒狀，最後貼上3條水引。

❿ 黏貼玫瑰＆裝飾

將玫瑰與❽、❾製作的飾品，使用熱融膠依玫瑰、水引繩圈、裝飾花朵的順序黏貼。

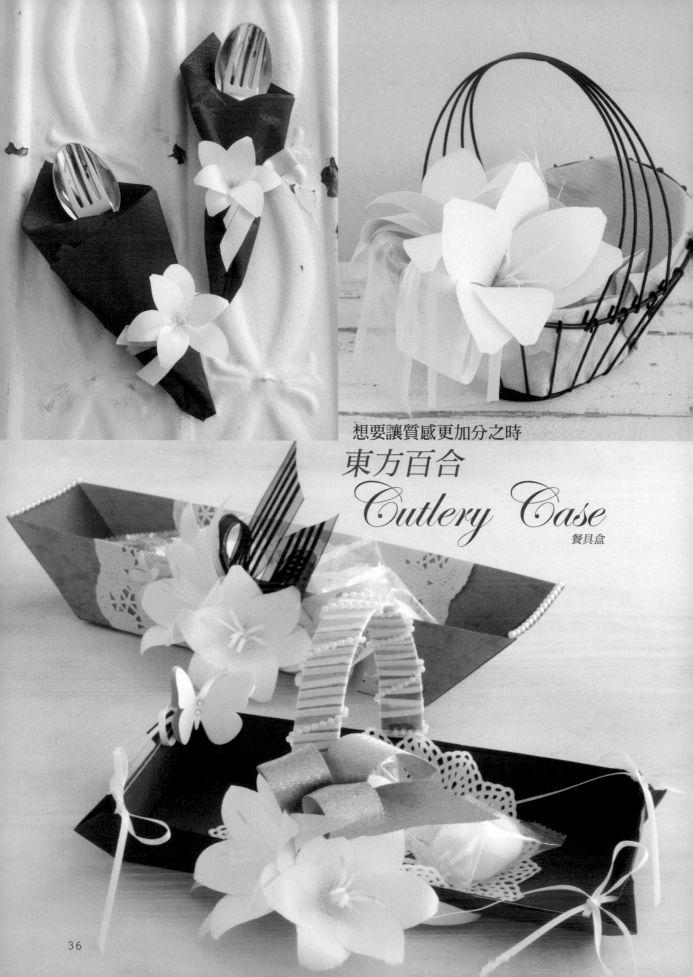

想要讓質感更加分之時

東方百合
Cutlery Case
餐具盒

❀ 製作提籃百合

紙型：P.89 ➤ 6 Ⓐ×6 Ⓔ×2 P.90 Ⓑ 14 ×2 ▬ 15 Ⓒ×3 Ⓕ

材料

◎紙材
Ⓐ紙型6放大成250%
…2張×3個份→共6張（白色）
Ⓑ紙型14放大成250%
…2張（苔綠色）
Ⓒ紙型15…3張（淺黃綠）
Ⓓ1mm×8cm
…3張（淺黃綠）
Ⓔ紙型6…2張（白色）
Ⓕ紙型15縮小成40%
…1張（淺黃綠）
Ⓖ1mm×3cm…1張（淺黃綠）
ⒺⒻⒼ…依餐具數量準備

❶ 著色

從Ⓐ紙中心開始在花瓣上色，先以黃綠色鉛筆著色，再以棉花棒刷開成暈染狀。

❷ 在花瓣作出壓紋

參考P.9的「在花瓣上作出壓紋」，加上摺痕。

❸ 立起花瓣並黏合根部

2片中取一片花瓣向上摺起，並以裁成細條的白色紙膠帶（或細條狀的影印紙），緊密無間隙的纏繞根部，黏貼固定。花朵底部呈三角形。

❹ 與第2張花瓣貼合

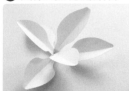

以花瓣交錯的方式將❸黏貼在另1張中央，靜置直到完全乾燥。

❺ 將花瓣立起貼合

立起外側花瓣，並在內側花瓣的三角形根部（約等同紙膠帶幅寬）塗上黏膠，牢牢貼合。

❻ 花瓣作出弧度

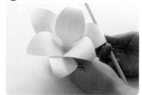

從花瓣根部開始緩緩地朝外側作出弧度。

❼ 製作葉片

在Ⓑ紙上作出葉脈（參照P.10「葉脈」），2片皆朝外側作出弧度。

❽ 剪牙口，黏貼雌蕊

Ⓒ紙從尖端朝根部剪牙口。並且在根部中心貼上Ⓓ。

❾ 以鑷子捲起

輕輕將Ⓒ紙作出朝外的弧度，再以鑷子夾住根部捲起。末端以黏膠固定。

❿ 黏貼花蕊

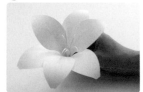

插入百合中央黏貼。

⓫ 製作小百合

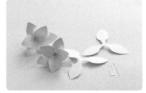

使用Ⓔ、Ⓕ、Ⓖ製作必要數量的小百合花。

❀ 裝飾於提籃上

紙型：P.88 Ⓐ 2-1

材料

◎紙材
Ⓐ紙型2-1…（白色厚紙）
◎夾式胸花底座…1個
◎緞帶（白色）80cm…1條
◎緞帶（米色）40cm※
◎喜歡的提籃
◎和紙…可鋪於提籃中的尺寸
◎餐巾（紅色）※
◎大百合…3個
◎小百合※
※依餐具數量準備

❶ 黏貼底紙

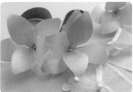

將Ⓐ紙當成底紙。放上葉片與各自朝向三個方向的百合，以熱融膠固定。緞帶打結，黏於空隙之間。

❷ 黏貼胸花底座

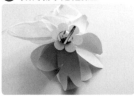

將底紙黏貼於胸花底座。

❸ 以小百合裝飾

餐巾包覆餐具後，以米色緞帶打結。使用熱融膠在緞帶上黏貼小百合。

❹ 鋪上和紙

配合提籃大小，鋪上和紙。

❺ 完成！

依個人喜好在籃子夾上大百合，再將餐具放入提籃中。

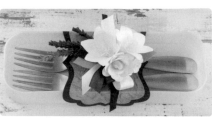

組合數種花朵裝飾的餐具籃也很可愛。

材料

※百合1個份
◎紙材
Ⓐ紙型6放大至150%
　…2張（白色）
Ⓑ4.5cm×1.5cm
　…1條（白色）

❶ 在花瓣作出壓紋

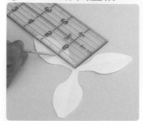

Ⓐ翻至背面，在花瓣中央以竹籤或鐵筆畫出1條（或2條）線。進行浮雕加工（參考P.10「花脈」）。

❷ 著色

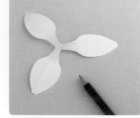

正面中央以黃綠色和黃色的色鉛筆著色，再以棉花棒暈染。

❸ 貼合2片

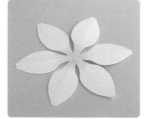

將2片花瓣交錯重疊黏貼（參照P.10「重疊黏貼花卉的方式」）。

❹ 摺起並黏貼

花瓣下方兩側輕輕往內摺（6片皆同），接著將花瓣根部向上摺起。外層的3片花瓣內側下方塗上黏膠，黏貼於內層的3片花瓣上。

❺ 花瓣作出弧度

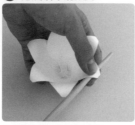

以圓筷或錐子將花瓣朝外捲。

❻ 製作花蕊

在Ⓑ紙剪7等分牙口，下方留數公釐不剪。正反面頂端皆以黃色色鉛筆塗色。以圓筷將頂端作出弧度後捲起。

❼ 黏貼於花朵上

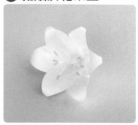

在❻的花蕊底部塗上黏膠，插入❺的花朵中央黏貼。

材料

◎紙材
Ⓐ紙型14…4張（淺綠色）
Ⓑ紙型19縮小成70%
　…2張（黃色和銀色）
Ⓒ16cm×30cm
　…1張（胭脂紅）
Ⓓ盒身3cm×8.5cm
　…2張（胭脂紅）
Ⓔ盒身3cm×22.5cm
　…2張（胭脂紅）
Ⓕ盒底8.5cm×22.5cm
　…1張（胭脂紅）
Ⓖ提把5cm×30cm
　…1張（胭脂紅）
※Ⓗ至Ⓚ是厚紙（瓦楞紙之類）
Ⓗ盒身3cm×8.5cm…2張
Ⓘ盒身3cm×22.5cm…2張
Ⓙ盒底8.5cm×22.5cm…1張
Ⓚ提把2cm×30cm…1張
◎寬3mm緞帶
　…24cm（白色）8條
◎寬2cm緞帶
　…130cm（白色）1條
◎寬2.5cm緞帶
　…60cm（粉紅色）1條
◎水鑽…2個（透明）
◎珍珠鏈60cm…1條
◎百合…2個

❶ Ⓒ紙作出摺痕

	3.5cm	23cm	3.5cm
3.5cm	✕		✕
9cm			
3.5cm	✕		✕

Ⓒ紙內側全部進行谷摺，如圖般作出摺線（參照P.8「摺疊紙張」）。四個角落則是先將三角形摺入後，再進行谷摺。

❷ 將胭脂紅紙黏貼於厚紙上

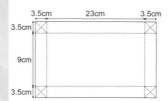

將Ⓓ、Ⓔ紙以雙面膠黏貼於Ⓗ、Ⓘ厚紙上，並且如圖示在背面8處黏貼3mm×24cm的緞帶。Ⓕ紙也黏貼於Ⓙ厚紙上。

❸ 製作提把

在Ⓖ紙中央以雙面膠黏貼Ⓚ厚紙，三摺後黏貼。

❹ 接合提把

將❸製作的提把，以手彎摺作出弧度，黏貼於Ⓘ的長邊盒身內側中央（僅單邊）。

❺ 將❷黏貼於❹

將❷製作的零件黏貼於❹。

❻ 組合

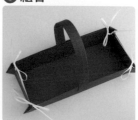

❺沿著摺線立起，將四個角落的緞帶打結。修剪緞帶調整長度。提把另一頭黏貼於長邊盒身的外側中心。

❼ 在提把捲上緞帶

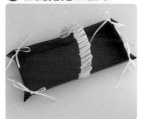

將2cm x 130cm的緞帶捲在提把上，剪去多餘部分後，以雙面膠固定兩端。接著再捲上珍珠鏈條，同樣以黏膠固定兩端。

❽ 製作葉脈&葉片弧度

在Ⓐ紙作出葉脈後（參照P.10「葉脈」的❷），以圓筷將葉片尖端往外捲（參照P.9「外捲」）。

❾ 製作蝴蝶

在Ⓑ紙正中央塗上黏膠，如圖貼合2片，貼上2個水鑽後。再固定於餐具盒角落。

❿ 完成

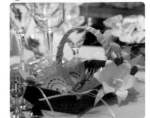

在步驟❺黏貼於外側的提把，黏合百合2朵，葉片4片。2.5cm×60cm的緞帶打蝴蝶結，兩端往上摺起，如圖示黏貼即完成。

✿ 製作船型餐具盒的小花&葉片 紙型：P.88 Ⓐ 3-5 ✿ P.90 Ⓑ 14

材料

※花朵‧葉片各1個份
◎紙材
Ⓐ紙型3-5…1張（水藍色）
Ⓑ紙型14…1張（淺綠色）
◎直徑5mm的珍珠…1個

❶ 剪去1片花瓣

剪去Ⓐ紙的1片花瓣，再剪牙口。將三角形部分塗上黏膠，貼在右側花瓣的後方。

❷ 作出花瓣弧度&黏上珍珠

以圓筷或錐子將花瓣往外捲。（參照P.9「外捲」）。再黏上珍珠，小花就完成了。

❸ 製作葉脈&葉片弧度

在Ⓑ紙作出葉脈後（參照P.10「葉脈」的❷），以圓筷將葉片尖端往外捲（參照P.9「外捲」）。

✿ 製作並完成船型餐具盒

材料

◎紙材（ⒶⒷ為厚紙，ⒸⒹ可用薄紙）
Ⓐ上底32cm×下底22cm×高5cm的梯形…2張（米色）
※黏貼處寬1cm
Ⓑ36.2cm×7cm
　　…1張（米色）
Ⓒ36.2cm×7cm
　　…1張（胭脂紅）
◎珍珠鏈7cm…2條
◎寬2.5m的緞帶
　…60cm（胭脂紅）1條
◎直徑20cm（圓）蕾絲紙
　　…2張

◎百合…2個
◎小花…8個
◎葉片…4張
◎與「提把餐具盒」❾相同的蝴蝶…1個

❶ 在紙上作出摺線

```
        32cm
   ┌──────────────┐
   │              │  5cm
   └──────────────┘
        22cm

  7.1cm   22cm   7.1cm
 ┌────┬────────┬────┐
7cm│    │        │    │
 └────┴────────┴────┘
        36.2cm
```

Ⓐ至Ⓒ紙以鐵筆在摺線上描繪壓紋，Ⓐ、Ⓑ正面摺山摺，Ⓒ正面摺谷摺（參照P.8「摺疊紙張」）。

❷ 組合Ⓐ與Ⓑ

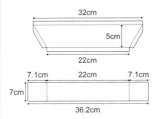

在Ⓐ紙的黏貼處塗上黏膠或貼上雙面膠，黏貼於Ⓑ紙上。

❸ 黏貼Ⓒ

將Ⓒ紙鋪在作好的❷盒底，以雙面膠牢牢固定。

❹ 裝飾珍珠鏈&蕾絲

在❸的兩端黏貼珍珠鏈，蕾絲紙則貼在兩側盒身。

❺ 完成作品

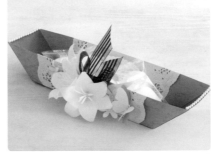

在一側的蕾絲紙上黏貼百合2朵、小花8朵、葉片4片。緞帶打蝴蝶結，兩端往上摺起，如圖示黏貼即完成。

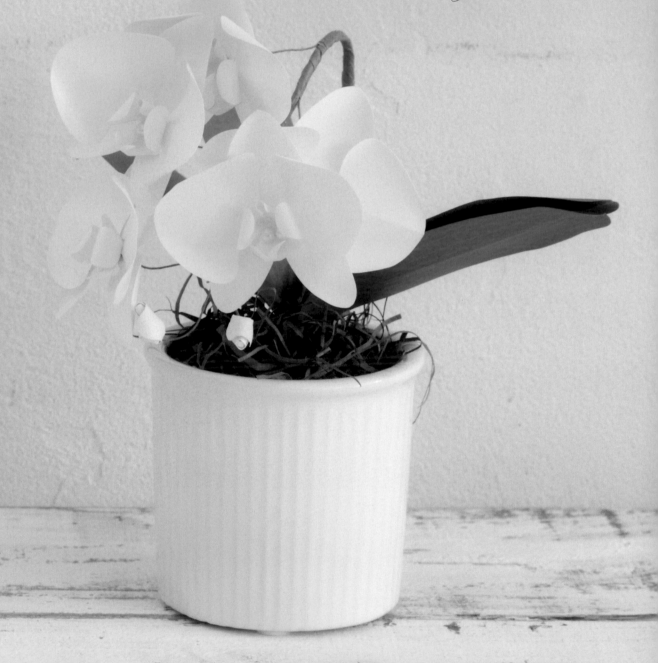

以紙花製作經典贈禮
蝴蝶蘭
Pot arrangement
盆栽

🌸 製作蝴蝶蘭花朵

紙型：P.89 Ⓐ 7-1 Ⓑ 7-2 Ⓒ 7-3

材料

※蝴蝶蘭1朵份，製作盆栽
需要5朵。
◎紙材
Ⓐ紙型7-1…1張（白色）
Ⓑ紙型7-2…1張（白色）
Ⓒ紙型7-3…1張（白色）
◎綠色鐵絲（36cm）…1枝
◎珍珠3mm…2個

❶ 製作蝴蝶蘭花朵

蝴蝶蘭花朵的作法與桌花相同，使
用36cm的鐵絲製作5朵花（參照
P.44「製作蝴蝶蘭花朵」）。

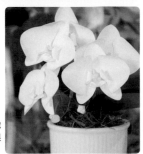

蝴蝶蘭紙花盆栽
和真實植物也很
相稱。

🌸 製作蝴蝶蘭花苞

紙型：P.89 Ⓐ 7-3

材料

※蝴蝶蘭花苞1朵份，製作
盆栽需要2朵。
◎紙材
Ⓐ紙型7-3…1張（白色）
◎綠色鐵絲（36cm）…1枝

❶ 將花瓣往內捲

Ⓐ中心部分以錐子或圖釘打洞，花
瓣如圖所示往內捲。

❷ 穿入鐵絲

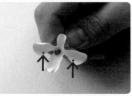

鐵絲前端捲成圈再摺成90度，穿入
Ⓐ洞黏合。依圖示在箭頭標示處塗
上黏膠。

❸ 黏貼成花苞狀

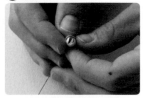

左右花瓣宛如包覆上下花瓣般地黏
合。

🌸 製作蝴蝶蘭的葉片

紙型：P.90 Ⓐ 12 ×4

材料

◎紙材
Ⓐ紙型12…4張（綠色）

❶ 對摺

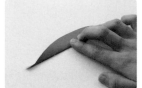

Ⓐ紙縱向對摺。

❷ 作出葉脈

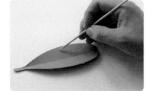

以竹籤縱向描繪葉脈（參照P.10
「葉脈」）。

❸ 作出弧度

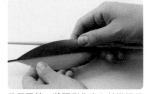

使用圓筷，將兩側作出向外微捲的
弧度。

🌸 組合成盆栽

材料

◎蝴蝶蘭花朵…5個
◎蝴蝶蘭花苞…2個
◎蝴蝶蘭葉片…4個
◎花盆 直徑約6.5cm×高
7cm…1個
◎保麗龍球6.5cm…1/2個
◎咖啡色紙…適量
◎綠色紙膠帶或花藝膠帶
　　　　　　　…適量

❶ 製作1株蝴蝶蘭

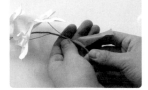

將2個花苞錯開拿著，以花藝膠帶纏
繞鐵絲。在花苞後方約5cm處追加1
支花朵的鐵絲，在距離花朵約3cm
處以紙膠帶纏繞。以此方式避免花
朵重疊、拉開距離地1枝1枝加上，
再束起鐵絲以膠帶纏繞。

❷ 固定於底座上

保麗龍球以美工刀切半，使用錐子
在中央斜向開孔後，穿入花莖的鐵
絲束。以熱融膠黏貼，調整形狀。

❸ 完成作品

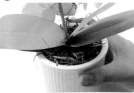

將❷黏合固定於花盆中，2片蝴蝶蘭
的葉子如同夾住花莖般黏貼，此步
驟製作2層。將咖啡色紙剪成細條
狀，以手隨意捲起，使用白膠黏於
保麗龍球上，覆蓋填滿。

收獲笑容的贈禮
蝴蝶蘭
Table Flower
桌花

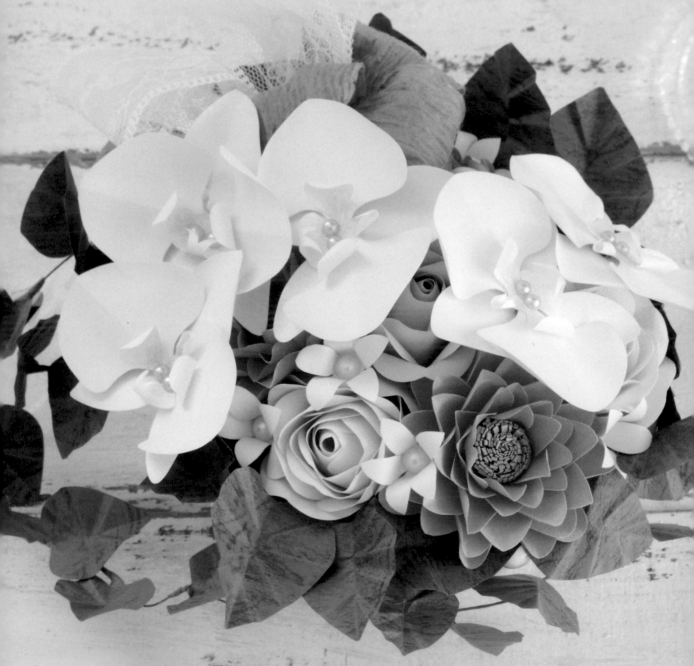

🌸 製作粉紅色花朵

紙型：P.88 Ⓐ 1-2 ×5 Ⓑ 1-3 ×3

材料
※粉紅花1朵份，桌花需要3朵。
◎紙材
Ⓐ紙型1-2…5張（粉紅色）
Ⓑ紙型1-3…2張（粉紅色）
Ⓒ1.2cm×25cm
　　　　…1條（金色）

❶ 作出花瓣弧度

將5片Ⓐ和3片Ⓑ的花瓣從連接處立起，以圓筷將花瓣兩側往內捲之後，再輕輕捏住尖端。

❷ 重疊黏貼花瓣

在5片重疊的Ⓐ上，交錯黏合3片Ⓑ。

❸ 製作花蕊

將Ⓒ紙製作成雙層穗花捲（參照P.12「穗花捲」）。在底部中央往上推出，製作立體感，底部塗滿黏膠後固定於花朵中央。

🌸 製作白色小花

紙型：P.88 Ⓐ 3-5

材料
※白花1朵份，桌花需要7朵。
◎紙材
Ⓐ紙型3-5…1張

❶ 剪去花瓣

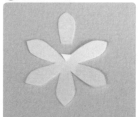

剪去1片Ⓐ的花瓣，如圖剪牙口至中心，製作黏貼處。

❷ 花瓣朝外捲

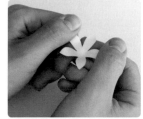

在❶的黏貼處塗上黏膠貼合，以圓筷將花瓣向外捲。

❸ 黏貼珍珠

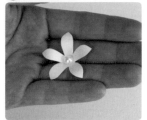

在中心黏貼珍珠。

🌸 製作玫瑰花苞

紙型：P.89 Ⓐ 4-2 ×5

材料
※玫瑰花苞1個份。桌花需要黃綠色1個、黃色3個。
◎紙材
Ⓐ紙型4-2…5張（黃綠色）

❶ 將花瓣向內捲

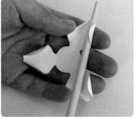

花瓣自連接處往上摺起，如圖示以圓筷往內捲。

❷ 黏貼成花苞狀

在花瓣內側塗上少量黏膠，如圖示收緊黏合。

❸ 黏貼花瓣

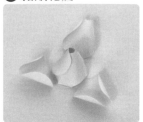

在❷的底部塗上黏膠，貼上第2片花瓣，同樣以圓筷進行內捲。

❹ 將花瓣立起黏貼

在花瓣內側塗上黏膠，稍微下空隙地黏貼❷的花瓣。在底部塗上黏膠，黏貼第3片花瓣。

❺ 花瓣作出弧度

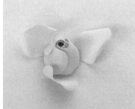

花瓣如圖示作成右邊往外，左邊往內側的弧度。在下方塗上少量黏膠，與內側貼合。

❻ 包覆般黏貼

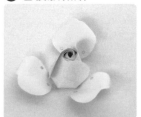

在❺的底部塗上黏膠，黏貼第4片花瓣。花瓣如圖示進行斜向外捲，塗上黏膠後，包覆般貼合。

❼ 黏貼第5片

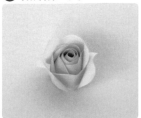

在❻的底部塗上黏膠，黏貼於第5片花瓣。花瓣捲度作法同❻，再上膠黏貼。組合成桌花時若有間隙，就再加上一片花瓣。

✿ 製作蝴蝶蘭花朵

材料

※蝴蝶蘭1朵份，桌花需要5朵。
◎紙材
Ⓐ紙型7-1…1張（白色）
Ⓑ紙型7-2…1張（白色）
Ⓒ紙型7-3…1張（白色）
◎綠鐵絲..1枝
◎珍珠3mm…2個

❶ 在Ⓐ的花瓣作出摺線

如圖示輕輕以鑷子在Ⓐ上作出摺線。

❷ 作出花瓣弧度

使用圓筷，從❶的摺線為起點，以內捲方式作出弧度。

❸ 在Ⓑ打洞

在Ⓑ的中央作記號，以錐子或圖釘打洞。

❹ 花瓣進行內捲

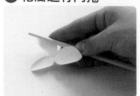

3片Ⓑ的花瓣如圖示，斜向內捲作出弧度。

❺ 在Ⓒ上色

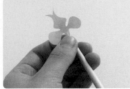

Ⓒ的中心以色鉛筆上色。小花瓣如圖示以圓筷作出弧度，再從連接處摺起。

❻ 花瓣作出弧度

Ⓒ以外的花瓣全部作出內捲弧度，完成如圖所示的形狀。

❼ 彎曲鐵絲前端

以鑷子捲起鐵絲前端，作出小小的圓圈再彎摺90度。

❽ 將鐵絲穿過Ⓑ

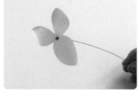

❼的鐵絲穿入Ⓑ的小孔洞，以白膠黏貼。

❾ 黏貼Ⓐ

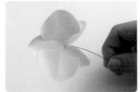

再次在❽的白膠上塗抹白膠，黏貼Ⓐ。

❿ 黏貼Ⓒ＆珍珠

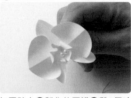

如圖貼上❻製作的唇瓣Ⓒ與2個珍珠。

✿ 製作心形常春藤

材料

※常春藤1條份，桌花需要3條。
◎紙材
Ⓐ紙型9-1…11張（綠色）
Ⓑ紙型9-2…5張（綠色）
Ⓒ紙型9-3…3張（綠色）
◎綠鐵絲..1枝

❶ 作出葉脈

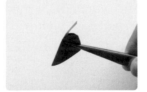

將ⒶⒷⒸ全部對摺，如圖示作出葉脈的摺線。

❷ 黏貼鐵絲

在葉柄塗上黏膠，裹在鐵絲上。

❸ 組合成藤蔓植物狀

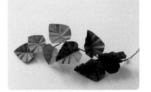

ⒶⒷⒸ避免重疊，混合黏貼。

✿ 完成桌花

材料

◎蝴蝶蘭花朵…5朵
◎粉紅色花朵…3朵
◎玫瑰花苞（黃綠色）…1個
◎玫瑰花苞（黃色）…3個
◎白色小花…7朵
◎心形常春藤…3條
◎緞帶約60cm（蕾絲・綠色）
◎影印紙…適量
◎厚紙…適量
◎直徑約11cm的花器

❶ 製作底座

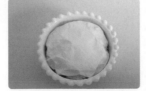

將影印紙揉成球狀塗上黏膠，貼在花器中。

❷ 進行插花

黏貼花朵。粉紅色花朵底部黏上重疊的厚紙，作出高度。

❸ 完成作品

緞帶打蝴蝶結，黏貼於花朵間隙即完成。

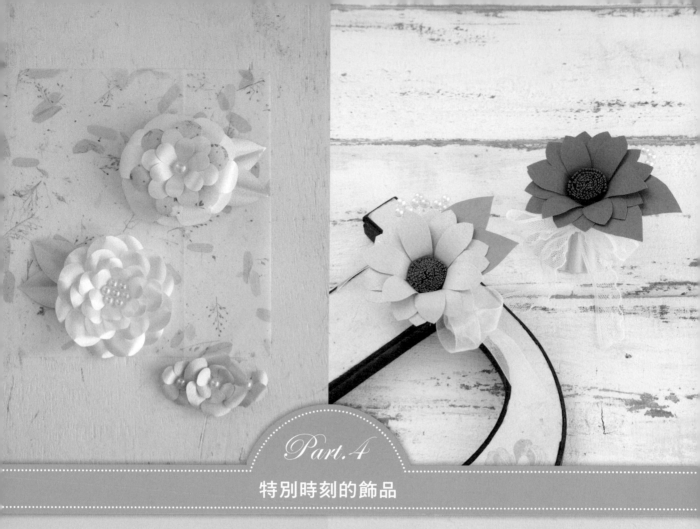

Part.4

特別時刻的飾品

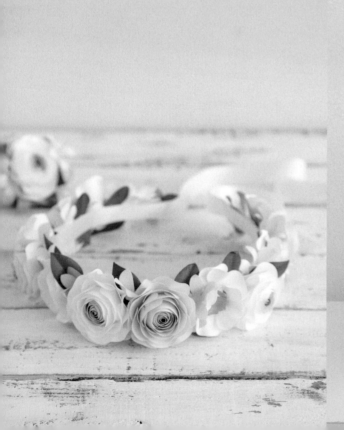

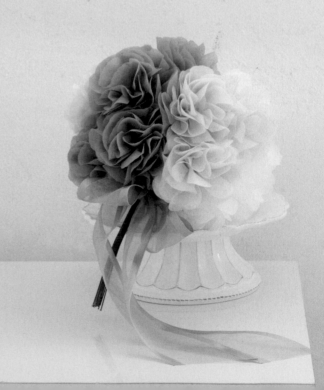

展現純潔透明感的紙藝花朵

陸蓮花の
Flower Crown & Wristlet

花冠&手環

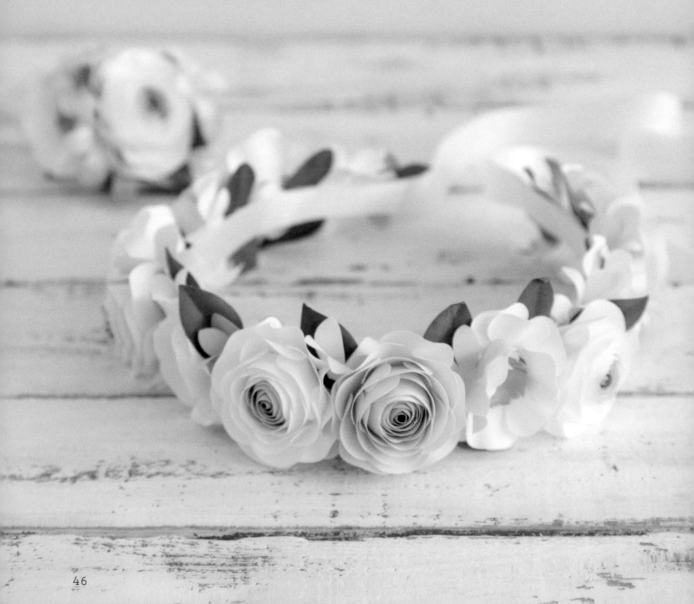

✿ 製作陸蓮花（2種）

紙型：P.89 5-2 Ⓐ×2 Ⓑ×6 Ⓓ×4 Ⓒ 5-1 ×10 P.88 Ⓔ 3-5 ×2

材料

※陸蓮花2朵份
◎紙材
（陸蓮花1）
Ⓐ紙型5-2…2張（橄欖綠）
Ⓑ紙型5-2…6張（淺綠色）
Ⓒ紙型5-1…10張（白色）

（陸蓮花2）
Ⓓ紙型5-2…4張（白色）
Ⓔ紙型3-5…2張（橄欖綠）
◎直徑1cm的珍珠…1個

❶ 製作陸蓮花1

Ⓐ紙從花瓣連結處向上摺，以圓筷進行左右斜向的內捲。

❷ 黏貼成花苞狀

在花瓣內側的左上方塗抹少量黏膠，與相鄰花瓣重疊黏貼。

❸ 同樣方式製作第2片

以❶的方式將Ⓐ紙作出弧度，花瓣錯開黏貼同❷。

❹ 重疊黏貼第1、2片

作法同❷，在每個花瓣左上方塗抹少量黏膠，重疊黏貼在相鄰花瓣上。第1片要稍微留出間隙黏貼。

❺ 同樣方式黏貼後續14片

以相同方式黏貼6片Ⓑ與8片Ⓒ，每片之間都要留出空隙。空隙要越來越大，後半部分改將黏膠抹在花瓣底部的連接處中心。

❻ 2片作出波浪形弧度

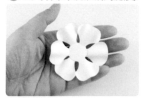

最後2片Ⓒ紙，從花瓣連接處往上摺後，以圓筷作出如圖的波浪，再疊合黏貼。

❼ 貼合

貼合❺和❻製作的零件。此外，配合橄欖色＋奶油色＋白色或橄欖色＋淺綠色＋淡綠色等色色彩搭配，製作必要數量。

❽ 製作陸蓮花2

將4張Ⓓ紙的花瓣從連接處往上摺，花瓣作出波浪弧度後，交錯重疊黏貼。

❾ 製作花蕊

在2張Ⓔ紙的花瓣中心剪牙口（長度同花瓣），以圓筷進行內捲，交錯重疊黏貼。

❿ 黏合

在❽疊上❾黏貼，中央處貼上珍珠即完成。以相同方式製作手環或花冠所需數量。

實際試戴，呈現的感覺。

✿ 製作小花＆葉片，完成作品。

紙型：P.88 Ⓐ 3-3 P.90 Ⓑ 10-3

材料

※葉片1片・小花1朵份
◎紙材
Ⓐ紙型3-3…1張（黃綠色）
Ⓑ紙型10-3…1張（綠色）
Ⓒ厚度0.5mm左右的厚紙…寬度同緞帶x頭圍或手腕一圈所需長度
◎寬18至20mm的白色緞帶…花冠或手環需要的長度
※準備陸蓮花・小花・葉片數量的材料。

❶ 製作小花

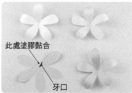

此處塗膠黏合

牙口

Ⓐ紙剪去1片花瓣，剪牙口後黏貼如圖，再將花瓣進行外捲。以淺橘色、白色、黃色等色紙，製作所需數量。

❷ 製作葉片

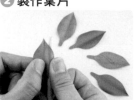

Ⓑ葉片以鑷子對摺，再以圓筷將兩側作出朝外的弧度。以2至3種綠色紙製作所需數量。

❸ 製作底座

將厚紙Ⓒ裁切成緞帶寬度的細長條，手環是取手腕半圈左右，花冠則取頭圍的長度。以圓筷滑刮作出弧度。

❹ 緞帶黏貼於底座上

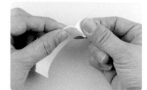

準備比厚紙長2cm的緞帶，兩端各留1cm後，以雙面膠（強力型）黏貼於❸的內側。再將兩端包覆至外側，黏貼固定。

❺ 在外側黏貼緞帶

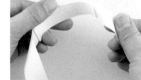

❹的外側同樣貼上雙面膠（強力型），再黏貼長度為底座加上打結所需的緞帶。

❻ 黏貼葉片＆陸蓮花

首先黏貼葉片，以熱融膠平均固定在底座上，並預留少量填補花朵間隙的葉片。接著緊密黏貼陸蓮花。

❼ 貼上小花即完成

最後將小花和預留的葉片黏貼於花朵間隙。盡可能不要留下縫隙。

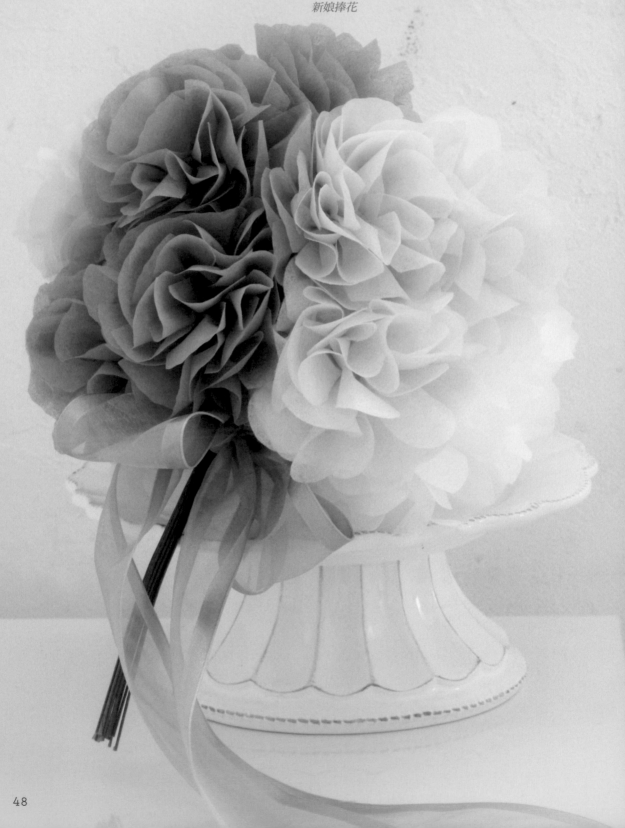

❀ 製作不織布花朵（3種）

材料
※不織布花朵3個份
◎紙材
不織布（薄葉紙、薄宣紙亦可）
花朵1
Ⓐ11cm×11cm…10張（白色）
花朵2
Ⓑ11cm×11cm…6張（白色）
Ⓒ11cm×11cm…4張（淺橘色）
花朵3
Ⓓ10cm×10cm…5張（黃綠色）
Ⓔ10cm×10cm…4張（淺黃綠）
◎#20號的鐵絲…3枝
◎花藝膠帶…適量

❶ 裁剪花朵1

將Ⓐ的10張不織布重疊，兩端以長尾夾固定後摺成4等分。沿摺線剪牙口，中段預留1.5至2cm左右不剪，如圖示在兩端剪出花樣。若使用薄紙，可進行蛇腹摺後一次剪好。

❷ 裁剪花朵2

6張Ⓑ在下，4張Ⓒ在上，10張疊合後摺成4等分。剪牙口的作法同❶，裁剪兩端，弧度如圖示。

❸ 裁剪花朵3

5張Ⓓ的黃綠色在下，4張Ⓔ在上，9張疊合後摺成3等分。剪牙口的作法同❶裁剪兩端，花樣如圖所示。

❹ 進行蛇腹摺
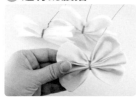
❶❷❸皆進行寬1cm左右的蛇腹摺，中央以鐵絲纏繞固定。由於鐵絲將作兼花莖，因此不修剪（先將1側剪短）。

❺ 隱藏鐵絲
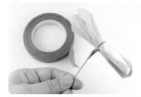
將鐵絲（扭轉部分）以花藝膠帶纏繞包覆。一邊拉伸花藝膠帶一邊捲繞。

❻ 展開花瓣
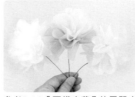
參考P.10「不織布花朵的展開方式」，拉開花瓣。

❼ 製作必要數量
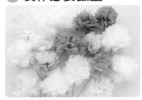
製作5個花朵1，5個花朵2和6個花朵3。花朵3使用2至3色不同深淺的綠色不織布，如此變化組合，看起來會更像真花。

❀ 製作&完成花束

材料
◎花朵1…5個
◎花朵2…5個
◎花朵3…6個
◎緞帶…喜好長度（綠色）
◎綁束花朵的鐵絲…1枝
◎花藝膠帶…適量

❶ 綁束成球形
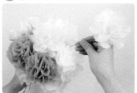
將16枝花朵綁成球形花束。決定好位置後，取鐵絲捲繞2、3圈固定。剪去多餘長度，並且彎起尾端，以防受傷。

❷ 花束下方的模樣

從下方看過去的花束，就是這樣的感覺。鐵絲扭轉處以花藝膠帶美化隱藏，花朵鐵絲的長度可依個人喜好修剪。

❸ 綁上緞帶
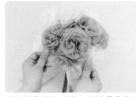
綁上緞帶就完成了。無論是作為新娘捧花，還是讓小朋友拿著，以緞帶包覆花朵鐵絲都能避免勾到洋裝或受傷，較為安全。

攝於實際婚禮

在婚禮中，新娘戴上了P.46的花冠和手環，同時也拿著新娘捧花。在現場氛圍的襯托之下，無論是哪個作品，看起來都自然地融入其中。

和過往不同，現在正流行手作婚禮。除了自己製作外，母親將捧花贈予給女兒的場景，也一定能夠成為十分美好的回憶。在會場像這樣當成驚喜送出，肯定能成為令人感動的一幕！

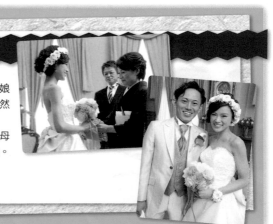

向日葵 *Brooch*

胸針

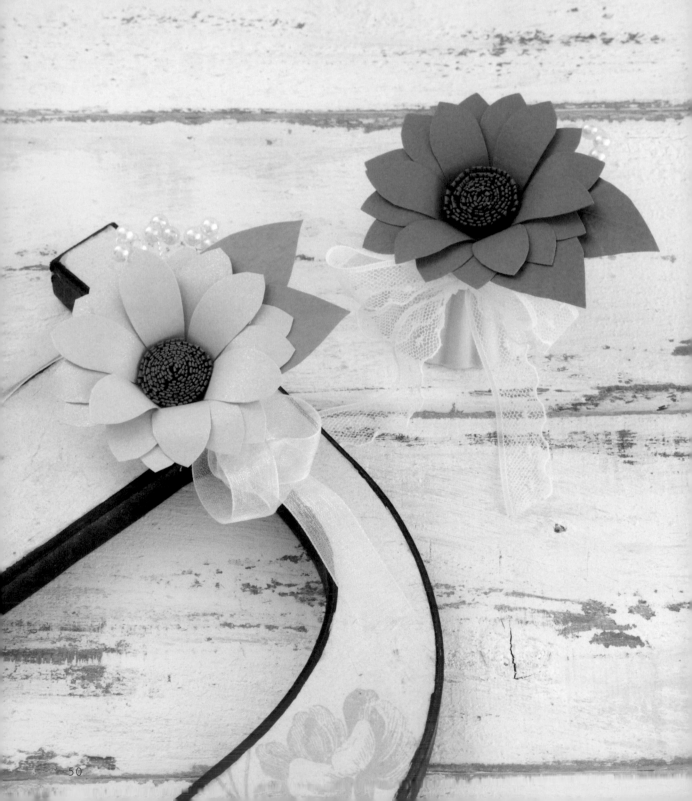

🌸 製作向日葵＆葉片

紙型：P.88 Ⓐ 3-1 ×3　P.90 Ⓑ 10-1 ×2

材料

※向日葵1個份
◎紙材
Ⓐ紙型3-1…3張（黃色）
Ⓑ紙型10-1…2張（綠色）
Ⓒ1.5cm×30cm
　　…1張（咖啡色）

❶ 將花瓣立起

將Ⓐ紙的花瓣連結處摺起。

❷ 作出花瓣弧度

將❶的花瓣作出向外的弧度（參照P.9「外捲」）。

❸ 重疊黏貼3張花瓣

在3張❷中央塗上黏膠，如圖片錯開花瓣，重疊黏貼。

❹ 剪成流蘇狀
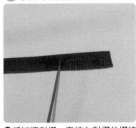
Ⓒ紙短邊對摺，直接在對摺的摺線處剪牙口，上方預留數公釐不剪，另1張也以相同方式製作。

❺ 作成穗花捲
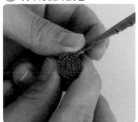
將流蘇紙條捲起，作成穗花捲，末端以黏膠固定。

❻ 黏貼花蕊
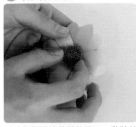
以手指撥開穗花捲的牙口，黏貼於花朵中心。

❼ 製作葉片
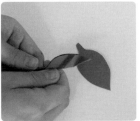
將Ⓑ縱向對摺，往斜上方凹摺後展開。

🌸 製作胸章

材料

材料
◎向日葵…1個
◎葉片…2片
◎圖案紙（1cm×11m）
　　…1片
◎珍珠4mm…適量
◎鐵絲…適量
◎寶特瓶蓋…1個
◎蕾絲緞帶…30cm
◎胸針底座…1個

❶ 製作珍珠配飾
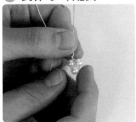
依個人喜好在鐵絲上穿入數個珍珠，兩端鐵絲交叉後扭轉固定。

❷ 裝飾寶特瓶蓋
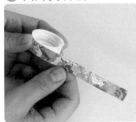
配合瓶蓋外圍長寬，裁切圖案紙，以白膠黏貼。

❸ 黏貼胸針底座
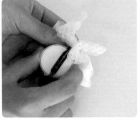
胸針底座與寶特瓶蓋黏貼組合。再黏上蕾絲緞帶製作的蝴蝶結。

❹ 貼上葉片和珍珠
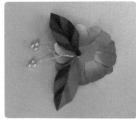
看著正面，視整體平衡決定葉片和珍珠的位置，再以黏膠固定於花朵背面。

❺ 花朵抹上白膠

在❹製作的花朵背面中心處塗上大量白膠。

❻ 組合

將花朵黏貼在瓶蓋凹陷側。

❼ 完成作品
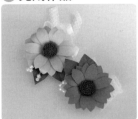
黏貼後，以手調整圓弧度即完成。

※舉行派對等場合時，不妨作為禮物送給相聚的眾人吧！
亦可作成大尺寸，成為替典禮增色的胸章使用。

Kimono Accessories

和服小物

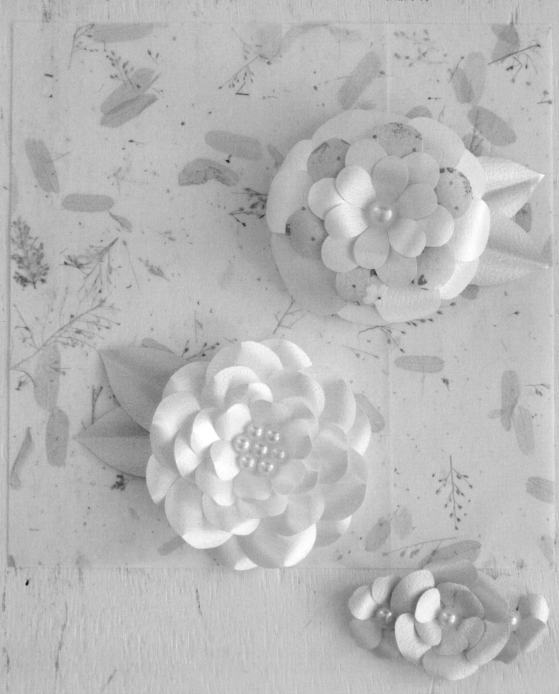

❀ 製作和服帶留用的花朵

紙型：P.89 5-1 Ⓐ×2 Ⓑ×2 Ⓒ 4-1 ×4

材料
◎紙材
Ⓐ紙型5-1縮小至50%
…2張（銀色）
Ⓑ紙型5-1縮小至30%
…2張（銀色）
Ⓒ紙型4-1縮小至30%
…4張（銀色）
◎半圓珍珠（5mm）…3個
※帶留為和服腰帶繫繩上的
裝飾品。

❶ 作出花瓣弧度

2張Ⓐ紙的花瓣皆斜向朝外作出弧
度。

❷ 2張花瓣重疊黏貼

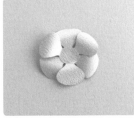

❶製作好的花瓣如圖重疊，交錯黏
貼。

❸ 製作剩餘花瓣

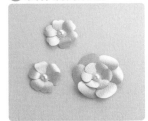

以相同方式製作Ⓑ，黏貼於❷上，
中央貼上珍珠。接著分別以2片Ⓒ製
作2朵小花。

❀ 完成和服帶留

材料
◎紙材
Ⓐ5cm×2cm
…1張（銀色）
Ⓑ1cm×4cm
…1張（肯特紙之類的厚紙）
◎帶留配件（請配合使用的腰
帶繫繩選擇）

❶ 黏貼厚紙

在Ⓐ的中心黏貼Ⓑ，如圖示修剪四
角。

❷ 包覆厚紙

在Ⓐ的黏貼處塗上黏膠，包覆黏貼
厚紙。

❸ 完成作品

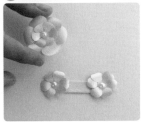

看不見厚紙這側，兩端貼上小花，
中間貼上大花。另一側則使用強力
雙面膠黏貼帶留配件。

❀ 製作和服胸針

紙型：P.88 Ⓐ 2-1 ×2 Ⓑ 2-2 Ⓒ 2-3 Ⓓ 2-4 P.90 Ⓔ 10-3 ×2

材料
◎紙材
Ⓐ紙型2-1…2張（珠光）
Ⓑ紙型2-2…1張（珠光）
Ⓒ紙型2-3…1張（珠光）
Ⓓ紙型2-4…1張（珠光）
Ⓔ紙型10-3…2張（銀色）
◎半圓珍珠（5mm）…7個
◎托高用貼紙或厚紙
◎胸針底座

❶ 將花瓣向上摺起

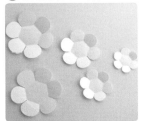

Ⓐ至Ⓓ紙全部從花瓣連接處向上摺
起。

❷ 微微捲起邊緣

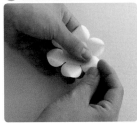

如圖示輕輕捏住❶的花瓣中心，作
出僅前端兩側稍微斜向外捲的模
樣。

❸ 重疊黏貼花朵

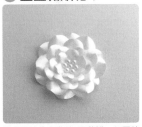

從Ⓐ開始依序黏貼5張花瓣，如圖片
交錯重疊。在中心黏貼7個半圓珍
珠。

❹ 製作葉片

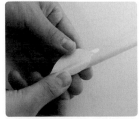

以鑷子摺疊Ⓔ的中央，再用圓筷進
行左右側的外捲（參照P.10「葉
脈」）。

❺ 黏上葉片

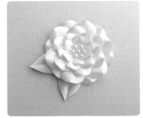

交錯黏貼❹。看著正面，視整體平
衡決定葉片位置，再以黏膠固定於
❸的背面。

❻ 完成作品

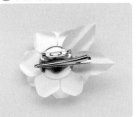

在❺的背面貼上托高貼紙或重疊的
厚紙，再以強力雙面膠黏貼胸針底
座。

試著以相同作法，使用紙型1-1（2
張）、1-2至1-4（各1張）、10-3
（2張）製作胸針吧！1-2使用以同
尺寸紙張增加強度的和紙。中央則
是黏貼直徑7mm的珍珠。

無需紙型也能製作的紙藝花飾

Quilling Accessaries

捲紙花飾品

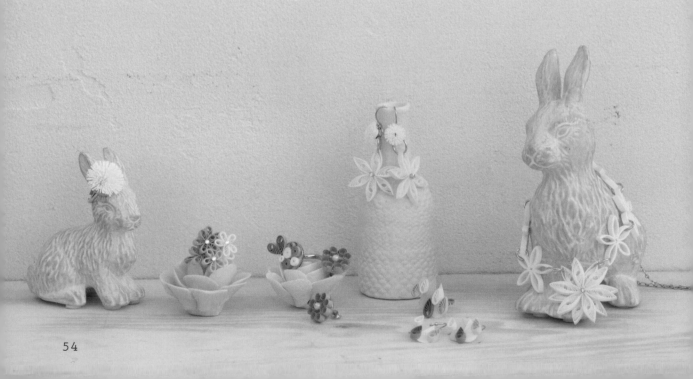

✿ 穗花捲戒指

材料
◎紙材
Ａ寬1cm×25cm
　…1條（白色）
◎戒指（15mm活圍平台戒面）

❶ 製作穗花捲

將Ａ紙剪流蘇狀，以工具捲起後，將穗花撥鬆成球狀（參照P.12「穗花捲」）。

❷ 黏貼於戒台

將穗花捲以萬用黏膠黏貼於戒台上。

完成呈現清爽感的戒指。

✿ 搖曳花卉耳環

材料
◎紙材
Ａ寬3mm×15cm
　…12條（白色）
Ｂ寬5mm×12cm
　…2條（白色）
◎耳環（附平台耳鉤）…1組
◎串珠…2個（香檳金）

❶ 製作花朵

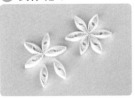

以Ａ紙製作6個鑽石捲（參照P.12「鑽石捲」），貼合成花朵。將捏起處作為中心黏合，正中央黏上珠子。

❷ 製作穗花捲

以Ｂ紙製作穗花捲，作法同「穗花捲戒指」。

❸ 完成作品

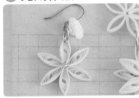

分別在2個耳環黏上穗花捲和花朵。

✿ 花朵項鍊

材料
◎紙材
（6瓣花朵）
Ａ寬3mm×20cm…12條（白色）
Ｂ寬3mm×15cm…24條（白色）
（5瓣花朵）
Ｃ3mm×15cm…10條（白色）
◎項鍊鏈條45cm…1條
◎穿孔珍珠直徑6mm…2個
◎串珠…1個（香檳金）
◎單圈（小）1.2×7mm…8個
◎單圈（大）1.0×10mm…2個
◎9針0.6×15mm…2個

❶ 製作6瓣花朵

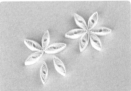

每6個鑽石捲製成一朵花（參照P.12「鑽石捲」）。將捏起處當成中心，塗上黏膠黏合。Ａ紙製作2個（大），Ｂ紙製作4個（中）。

❷ 上下重疊黏合花朵

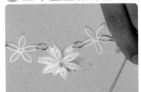

Ａ紙製作的2朵花，以花瓣交錯露出的方式上下重疊黏合，正中央黏貼串珠。

❸ 5瓣花朵

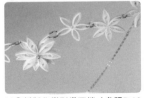

以Ｃ紙製作變形鑽石捲（參照P.13「變形鑽石捲」），在中心部分塗上黏膠，黏合成花朵，製作2個。

❹ 接合配件（單圈）

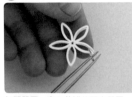

打開單圈，穿入花瓣後閉合單圈。

❺ 接合配件（珍珠＆9針）

穿孔珍珠與9針。

9針穿入珍珠。

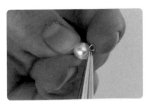

將9針凸出珍珠的部分作成圓形，以便穿入單圈。

※連接順序
鏈條→單圈（小）→珍珠→單圈（小）→6瓣花（中）→單圈（小）
→6瓣花（中）→單圈（小）→5瓣花→單圈（大）→6瓣花（大）
→單圈（大）→5瓣花→單圈（小）→6瓣花（中）→單圈（小）
→6瓣花（中）→單圈（小）→珍珠→單圈（小）→鏈條→ [完成]

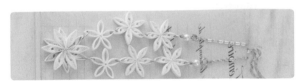

❁ 粉紅小花戒指

材料
◎紙材
🅐3mm×5cm
　…15條（粉紅色）
🅑3mm×5cm
　…5條（淡粉紅色）
🅒3mm×5cm
　…10條（白色）
◎戒指（8mm平台戒指）
　…1組
◎直徑2mm透明水鑽…3個

❶ 製作小花

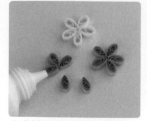

以5個淚滴捲製作花朵（參照P.11「淚滴捲」），以捏起處為中心黏合。🅐紙製作3個、🅑紙製作1個、🅒紙製作2個。

❷ 貼合小花

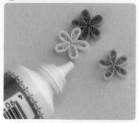

〈下層〉貼合2個粉紅色與1個白色小花。
〈上層〉以相同方式黏貼1個粉紅色、1個淡粉紅色與1個白色小花。

❸ 完成作品

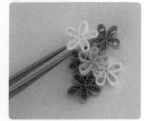

組合黏貼上下層，並且在上層小花黏貼上水鑽，待黏膠完全乾燥，再貼合於戒指上。

❁ 紫色愛心戒指

材料
◎紙材
🅐3mm×10cm…2條（紫色）
🅑3mm×20cm…2條（紫色）
🅒3mm×5cm…1條（紫色）
🅓3mm×20cm…1條（白色）
🅔3mm×15cm…1條（白色）
🅕3mm×5cm…1條（白色）
◎戒台（15mm平台戒指）

❶ 製作愛心

以🅐紙製作2個淚滴捲，黏合成愛心狀（參照P.11「淚滴捲」）。

❷ 製作密圓捲

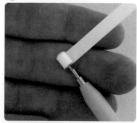

以🅑至🅕紙製作6個各種大小的密圓捲（參照P.11「密圓捲和疏圓捲」）。

❸ 黏貼零件

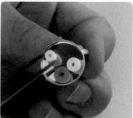

均衡配置完成的零件，黏貼於戒台上。

❁ 淚滴捲戒指·耳環

材料
◎紙材
水滴型底紙用紙…2張（藍色·白色）

（淚滴捲戒指）
🅐3mm×15cm…1條（深藍）
🅑3mm×10cm…2條（藍色）
🅒3mm×10cm…1條（白色）
🅓3mm×5cm…1條（白色）

（淚滴捲耳環1個份）
🅔3mm×10cm…1條（深藍）
🅕3mm×10cm…1條（藍色）
🅖3mm×5cm…1條（白色）
◎戒台（8mm平台戒指）
◎耳環（附平台耳鉤）

❶ 製作水滴型底紙

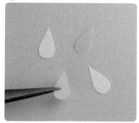

水滴型底紙用紙如圖裁成水滴狀，藍、白各1片，上下稍微錯開貼合。製作多組以便戒指、耳環使用。

❷ 製作淚滴捲

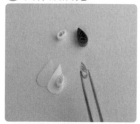

將所有紙張作成淚滴捲（參照P.11「淚滴捲」），黏貼在水滴型底紙上。

❸ 黏貼於戒指·耳環

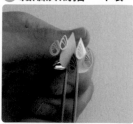

黏貼於戒台或耳環上。

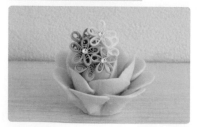

粉紅小花戒指

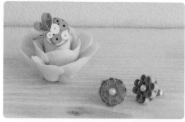

紫色愛心戒指

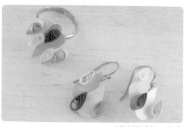

淚滴捲戒指·耳環

製作作品時，該如何選擇顏色呢？

色彩諮詢師 神守けいこ
（https://www.keicolor.com）

在下意識之中選擇的顏色，有著什麼樣的含意呢？

藉由探索該色，能夠更加了解自我的情緒。在清楚感受這個選擇的同時進行創作，便可從色彩中獲得力量。其實，這就是所謂的色彩治療。應該有不少人曾經有過深切的體悟，藉由手作作品緩解情緒吧？

透過製作手作品，首先可以讓自己的心緒變得雀躍有活力。而完成的作品也會吸引許多人，為大家帶來幸福的氛圍，我認為這就是所謂的「手藝作家」。在此，我想告訴各位，如何進一步藉由選色訣竅，為手藝作家的作品們增添色彩的力量。

只是選色不同，就能夠大大改變呈現的印象。對人們也會有著不同程度的影響。

舉例來說：紅色、藍色、黃色的花卉作品就有很大的差異。從紅色花卉能感受到熱情、活力等充滿力量的印象。藉由觀看紅色亦能夠影響他人，湧現積極生活或跨出下一步的勇氣。藍色花卉則給人溫柔或冷靜等知性沉著的感覺，並且帶給人安詳、寧靜及放心的感受。黃色則是充滿幸福或喜悅的顏色，能觀看者心情開朗，湧現對未來的希望。

想要讓人開心！若是懷著這樣的心意製作作品，比起藍色更推薦黃色。「請安心休養」嘴上這麼說，卻贈送了會讓人感到興奮的紅色作品，這樣對方也無法靜養。比起毫無目標的選色，配合用途、依照贈送對象來選色的用心，關係到是否能完成更棒的作品。

從作品主題或想要傳達的訊息來選擇顏色時，請試著將顏色擁有的關鍵字當作提示。

想讓看見作品的人獲得什麼樣的心情呢？想傳達什麼樣子的訊息呢？若是明白這點再來選色，想法和選色就會一致。藉由這一道手續，讓你的作品成為更能打動人心的特別物品。或許成為對某人而言很重要的寶貝。或一直珍藏在身邊。製作這樣為人所愛的作品時，請務必借助色彩的力量。

每天都是寶物 色彩曆（色彩諮詢師 神守けいこ 研發）

這是以色彩關鍵字製作的月曆。試著將色彩關鍵字當成主題，成為每天創作的靈感來源吧！例如12月8日，將關鍵字「洋紅和金色」組合在一起，就成了「愛的光輝」。自由組合各個色彩的關鍵字，就能作出包含各種訊息的作品。此外，從選色中也能感受到隱藏於其中的訊息。希望您的作品能夠成為某人重要的寶物。

MONTH

1 紅色…熱情的
2 橘色…歡欣的
3 黃色…幸福的
4 銀色…理想的
5 藍色…和平的
6 粉紅色…慈愛的
7 紫羅蘭色…夢想的
8 金色…富足的
9 綠色…和諧的
10 白色…神聖的
11 靛色…神祕的
12 洋紅色…愛的

DAY

1 起始	2 笑容	3 知性	4 創造	5 安心	6 戀情	7 堅持
8 光輝	9 平靜	10 果斷	11 直覺	12 關懷	13 先驅	14 交流
15 希望	16 可能性	17 溫柔	18 喜愛	19 療癒	20 價值	21 成長
22 純淨	23 感性	24 魅力	25 勇氣	26 樂趣	27 幽默	28 未來
29 安穩	30 體貼	31 目標				

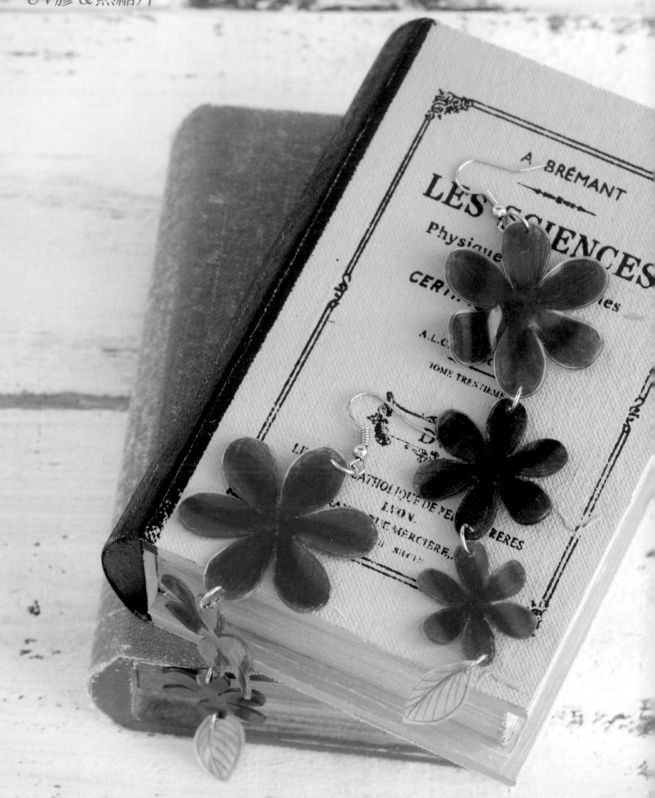

還能享受UV膠&熱縮片的手作樂趣！

材料
◎熱縮片 1片
◎飾品零件（五金配件）

工具
◎砂紙
◎油性麥可筆
◎簽字筆・去光水
◎UV膠・紫外線LED燈
◎手藝用熱風槍
◎打洞機

❶ 在熱縮片上描繪紙型
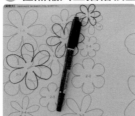
直接以油性麥克筆在熱縮片上描繪紙型。

❷ 使用剪刀剪下
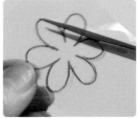
剪下描繪好的熱縮片。

❸ 以去光水拭淨線條
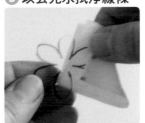
以去光水或含酒精的濕巾擦去線條。

❹ 磨砂&打洞

以砂紙打磨剪好的熱縮片，再使用打洞機作出可穿入飾品五金的孔洞。

❺ 塗上喜歡的顏色
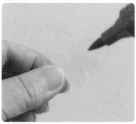
會不會太淡？這種會擔心的程度就剛剛好。

❻ 加熱

使用手藝用熱風槍加熱熱縮片。

❼ 整體塗上UV膠
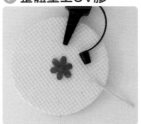
在著色面塗滿UV膠。

❽ 硬化UV膠

使用紫外線LED燈或日光照射，使UV膠硬化。

❾ 裝上單圈

以單圈組合飾品零件。

❿ 加上飾品五金

裝上首飾零件就完成了。

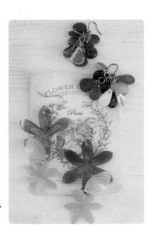

使用可愛紙型製作的花朵紙雕。紙型不只能活用於紙張，若運用於最近熱門話題的熱縮片上，立刻就能化身成有趣的立體製作。

若將花瓣作成1片1片，就變成水滴模樣了。

Q 和作好的紙藝花飾一起合照了，該如何裝飾比較好呢？

A 變形紙相框能夠提升可愛度&為回憶增色！將印章和立體紙花一同裝飾在房子BOX相框（JPA原創相框）上作成贈禮，對方似乎也會很開心。

右圖的房子BOX相框材料包，
可在日本紙藝協會官網的網路商店購買。
http://paper-art.jp

paper：Graphic 45 Time To Flourish Collection
stamp：Tim Holtz Cling Mounted Stamps - Reindeer Flight

耐水性佳的飾品

Japanese
Hair Ornaments

和紙髮簪

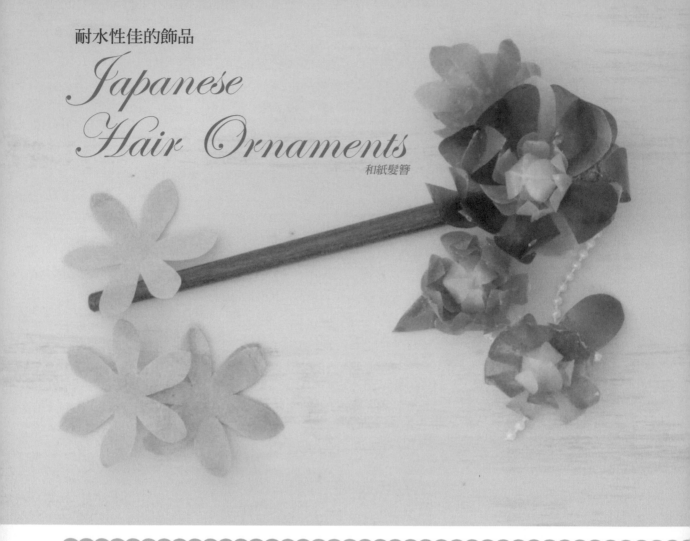

🌸 製作和紙髮簪

材料
◎和紙…數張
◎UV膠
◎飾品五金
◎筷子（鐵木筷）
※紙型請依照喜好選擇使用

工具
◎紫外線LED燈或陽光

❶ 材料

和紙會因為取用部分不同而產生色彩上的差異，請依喜好選用。

❷ 裁剪和紙

剪下必要數量的花瓣、葉片和花蕊。

❸ 刷塗UV膠

在中央滴上少量UV膠。

❹ 毫無間隙地刷滿

一邊避免產生氣泡，使用牙籤將UV膠薄薄地抹開，直到塗布於整體。

❺ 使UV膠硬化

以紫外線LED燈或陽光硬化UV膠。

❻ 裁切鐵木筷

在15cm處切斷。切面以砂紙打磨光滑。

❼ 組裝花飾配件

視整體平衡，將花飾黏貼於❻裁好的筷子上。

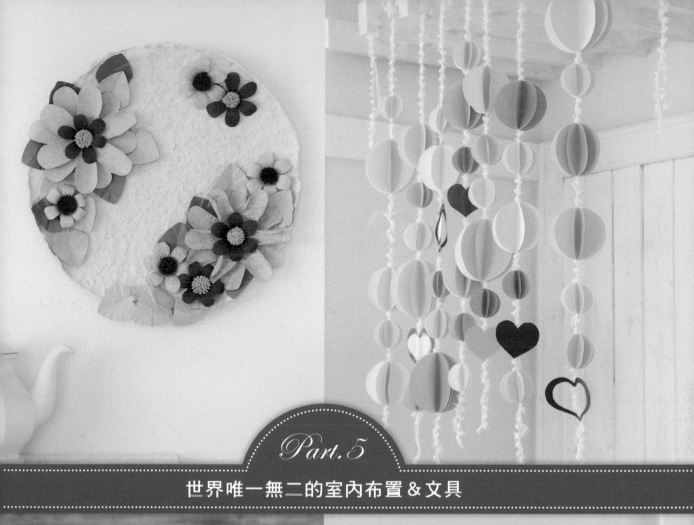

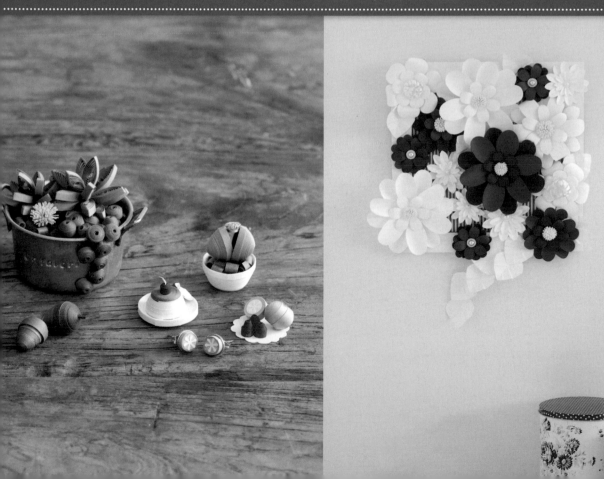

Part.5

世界唯一無二的室內布置＆文具

✿ 大型和紙風大理花作法

紙型：P.88 Ⓐ 3-1

材料

※大型和紙風大理花1朵份
◎紙材
Ⓐ紙型3-1放大至250%
Ⓑ B5薄紙（白色）…2張
Ⓒ 4.5cm×25cm薄紙
　　…2張（白色）
Ⓓ直徑2.5cm的圓紙
　　…1張（白色）

❶ 預備紙型

Ⓐ紙型沿圖片紅線剪下，作成花瓣紙型。

❷ 摺疊紙張

Ⓑ紙短邊對摺，再摺成6等分。

❸ 裁剪花瓣

使用❶製作的花瓣紙型，在2張Ⓑ描繪後剪下。全部完成24片花瓣。

❹ 花瓣加工

使用噴瓶等工具稍微打溼花瓣，進行加工作出適當皺摺感。

❺ 黏貼第一層花瓣

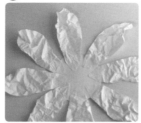

一邊注意花瓣長度是否一致，一邊黏貼在Ⓓ的底紙上。第一層貼上8片花瓣即完成。

❻ 黏貼第二層花瓣

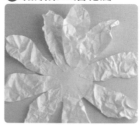

在❺的花瓣之間黏貼第二層花瓣。這時要比第一層花瓣往內縮1cm的黏貼。

❼ 裁剪花瓣

剩餘花瓣如圖修剪。

❽ 黏貼第三層花瓣

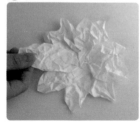

視整體平衡，將❼修剪的花瓣一一黏貼於❻。

❾ 剪成流蘇狀

將Ⓒ紙的短邊對摺，直接在摺疊狀態的摺線處剪牙口，上方預留數公釐不剪。（參照P.12「穗花捲」）。2張都要剪牙口。

❿ 以鑷子捲起

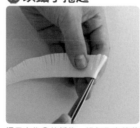

鑷子夾住❾的紙條，捲起作出穗花捲，末端以黏膠固定。接著繼續捲上另1片流蘇紙條，黏貼固定，完成穗花捲。

⓫ 完成花朵

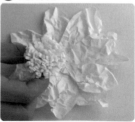

穗花捲以手指往外撥鬆，底部塗上黏膠，貼在❽的中央。花瓣前端以手指揉捏或調整皺摺感，加工成喜歡的花朵就完成了。

✿ 製作大量花朵，黏貼在背板上。

材料

◎花朵…必要數量
◎板子

❶ 製作大量花朵

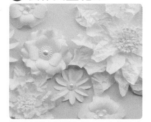

除了大型大理花之外，一起使用本書紙型製作各式大小花朵吧！統一為白色調，就很適合婚禮。

❷ 黏貼於板子上

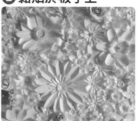

檢視整體平衡，將花朵黏貼在板子上，大型背板牆面就完成了。

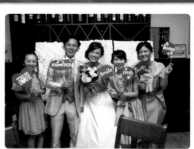

作為結婚典禮的合照背景，效果絕佳。亦可準備照相小物（參照P.22）搭配使用。

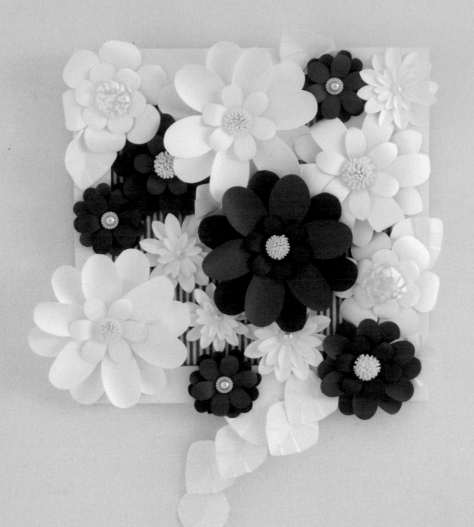

使用喜愛的色彩作為空間焦點

梅花&百日草

Sweet Big Frame

甜美大型框飾

✿ 大花（百日草）的作法

紙型：P.88 Ⓐ 1-1 ×2 Ⓑ 1-2

材料

※大花1朵份
◎紙材
Ⓐ紙型1-1放大至250%
…1張（深粉紅）、1張（紫色）
Ⓑ紙型1-2放大至141%
…1張（紫色）
Ⓒ2cm×30cm…2張（白）

❶ 立起花瓣

Ⓐ紙的花瓣連接處立起後，圓筷和手指如圖片，手持花瓣中央部分。

❷ 將花瓣（大）作出弧度

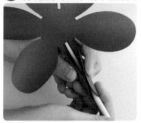

圓筷置於花瓣中央，一邊以手指夾住紙張往上彎摺，一邊滑動圓筷。從中央往下也是相同的方式。

❸ 將花瓣（小）作出弧度

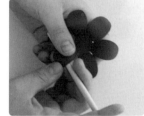

將Ⓑ紙的花瓣連接處立起後，使用圓筷等工具進行外捲（參照P.9「外捲」）

❹ 剪成流蘇狀

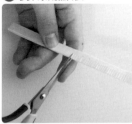

對摺Ⓒ紙短邊，在摺疊狀態下的摺線處剪牙口，上方預留數公釐不剪。另一張也以相同方式剪牙口。

❺ 以鑷子捲起

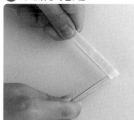

鑷子夾住紙條捲起，製作穗花捲，末端以黏膠固定。再黏貼另一紙條，繼續捲起並黏貼固定。

❻ 撥鬆穗花

以手指撥鬆穗花捲，呈現往外展開的模樣。

❼ 完成花朵

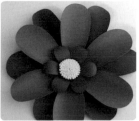

將ⒶⒷⒸ全部黏合即完成。

✿ 大花（梅花）的作法

紙型：P.88 Ⓐ 2-2 Ⓑ 2-4 Ⓒ 3-1 Ⓓ 3-3

材料

※大花1朵份
◎紙材
Ⓐ紙型2-2放大至250%
…1張（白色）
Ⓑ紙型2-4放大至250%
…1張（白色）
Ⓒ紙型3-1…1張（白色）
Ⓓ紙型3-3…1張（白色）

❶ 立起花瓣

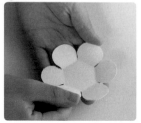

ⒶⒷ花瓣自連接處全部立起。

❷ 花瓣作出弧度

使用圓筷進行ⒶⒷ花瓣的外捲。

❸ 重疊黏貼花瓣

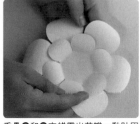

重疊Ⓐ和Ⓑ交錯露出花瓣，黏貼固定。

❹ 製作花蕊

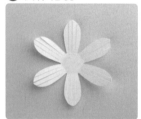

如圖示，在Ⓒ、Ⓓ花瓣剪3道牙口。

❺ 花蕊作出弧度

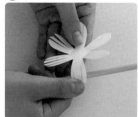

一邊小心不要撕破，一邊以圓筷在Ⓓ的花瓣作出弧度。

❻ 黏貼花蕊

將2張花蕊重疊，相互錯疊開合後以黏膠固定。再以手整形成球狀。

❼ 組合成品

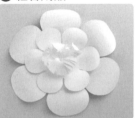

將❻黏貼於❸即完成。製作許多不同尺寸的大花，黏貼於市售相框上。

製作適合日式風情的室內裝飾

Wall decorations made of Japanese paper

百日草的雅致和紙壁飾

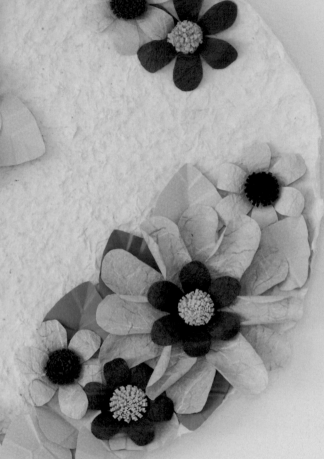

🌸 以和紙製作大花 & 小花

紙型：P.88 Ⓐ 1-1 ×2 Ⓑ 1-2 ×3

材料

※大花、小花各1朵份
◎紙材
Ⓐ紙型1-1放大至250%
　　…2張（粉紅）
Ⓑ紙型1-2放大至141%
　　…3張（咖啡）
Ⓒ2cm×30cm…4條（粉紅）

❶ 製作大花

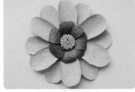

參照大花（百日草）的作法
（P.65）製作必要數量。

❷ 製作小花

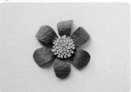

參照大花（百日草）的作法❸至❻
（P.65）製作必要數量。

✿ 製作常春藤

紙型：P.89 Ⓐ 9-1 ⬇ ×必要數量

材料
◎紙材
Ⓐ紙型9-1放大至163%
　…必要數量（綠色）
◎花藝鐵絲22號
　…必要數量（綠色）

❶ 葉片摺出摺線

對摺常春藤葉片，作出摺線。

❷ 作出葉脈

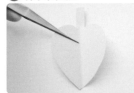

鑷子前端配合❶的摺線夾住葉片，以拇指按住後，輕輕扭轉鑷子作出葉脈。

葉脈作法（參考）

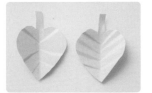

依鑷子夾法不同，能作出各種葉脈。

❸ 貼上雙面膠

在葉柄背面黏貼雙面膠。

❹ 葉片黏貼於鐵絲

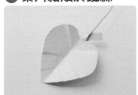

一邊注意避免鐵絲前端從正面露出，一邊將❸的膠帶捲貼於鐵絲上。

❺ 處理葉片背面

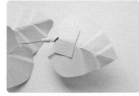

在❹背面的鐵絲部分貼上紙張。

❻ 完成常春藤

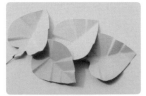

注意不要露出❹黏貼的葉柄部分，同時以相同方式黏貼其他葉片。

✿ 製作和紙褙板

材料
◎依個人喜好準備適合尺寸
　&形狀的硬紙板
◎和紙（足夠黏貼硬紙板正反兩面的大小。正面需預留摺份，裁成大一圈的尺寸）

❶ 作出皺摺感

將和紙揉圓，製作皺摺感。

❷ 調整皺摺感

攤開❶，確認皺摺感的效果，重複❶直到作出喜歡的皺摺感為止。

❸ 調合黏膠

木工白膠以噴瓶慢慢加入水分，稀釋濃度。若水分過多則無法順利黏合，所以要一邊觀察狀況一邊混合。

❹ 和紙黏貼於底板

以刷子或水彩筆在硬紙板刷塗❸的黏膠。貼上正面用的和紙。

❺ 黏貼底板背面

將❹多出來的摺份往背面摺入，同樣使用❸的黏膠黏貼。接著再全面刷塗黏膠，貼上背面用的和紙。

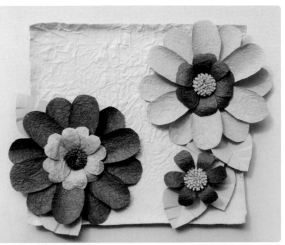

無論圓框或方框都是相同作法。試著將硬紙板裁切成自己喜歡的模樣，作出自己專屬的框飾吧！

❻ 調整褙板

以手指微微摺起褙板邊緣，加以調整。

❼ 完成褙板

待黏膠乾燥，褙板即完成。依照個人喜好配置作好的花朵，黏貼裝飾於和紙褙板。

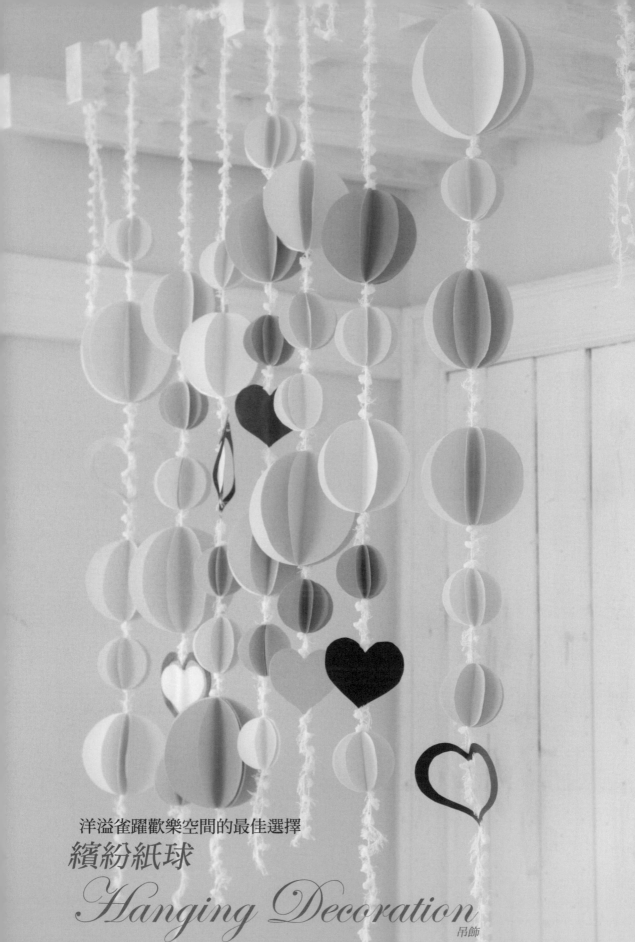

洋溢雀躍歡樂空間的最佳選擇
繽紛紙球
Hanging Decoration
吊飾

❀ 製作球形零件

材料

※球形零件1個份
◎紙材
Ⓐ直徑10cm左右的圓形
…8張（奶油色）

❶ 剪出8張圓形

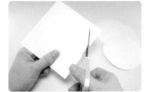

以圓規在稍厚的紙張上，畫出直徑約10cm的圓形。以此為紙型，裁切8張相同的圓形。

❷ 製作球形零件

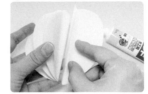

對摺❶剪出的圓形紙張，以黏膠黏合4片，作成半球形。

❸ 製作必要數量

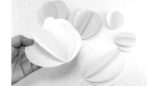

以2個半球作出1個球形零件。製作5個大（直徑10m）、11個中（直徑8cm）、21個小（直徑5cm）球形零件所需的數量。

❀ 製作心型零件

紙型：P.92 Ⓐ23-1＋23-2×2 Ⓑ23-2＋23-3×4
Ⓒ23-3＋23-4×2 Ⓓ23-3×4 Ⓔ23-4×4

材料

◎紙材
Ⓐ紙型23-1＋23-2
　　　…2張（紅色）
Ⓑ紙型23-2＋23-3
…（紅色・粉紅色）各2張
Ⓒ紙型23-3＋23-4
　　　…2張（紅色）
Ⓓ紙型23-3
…（紅色・粉紅色）各2張
Ⓔ紙型23-4
…（紅色・粉紅色）各2張

❶ 製作紙型

Ⓐ、Ⓓ、Ⓒ是在大愛心的內側畫上小一圈的愛心，挖空作成紙型。

❷ 裁切愛心

使用❶的紙型，剪出必要數量的愛心。2張為1個零件。

❸ 組合

將❷剪下的愛心，以大愛心放入小愛心的方式組合。

❀ 完成作品

材料

◎球形零件大…5個
◎球形零件中…11個
◎球形零件小…21個
◎愛心零件…6個
◎繩子…20m左右

❶ 決定配置

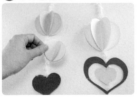

將繩子剪成9條，每條約1.5m。取其中8條縱向排列，在上面放置完成的零件，一邊檢視大小和色彩的協調性，一邊決定各零件位置。

❷ 黏貼零件

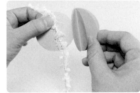

決定配置後，在各零件背面塗上黏膠，夾入繩子兩兩黏合。愛心也以相同方式，每2張夾入繩子黏合。

❸ 組合掛繩

待黏貼零件的黏膠乾燥後，將吊飾繩綁在剩餘的另一條繩子上。

可愛的氣球吊飾

❶準備喜愛的色紙剪裁成：紙型P.92/23-4（愛心）3張、P.93/26（圓形）6張，全部對摺黏貼。只留下最後一處不貼合（之後黏貼繩子用）。

❷參考P.25「製作2種花」，2種花各製作2個（屆時背面相對貼合，以便夾入繩子）。

❸準備2張縮小至70%的紙型P.91/18（蝴蝶・大）、4張縮小至86%的P.91/19（蝴蝶・小），如圖示組合大小蝴蝶，或作成浮雕，或黏上珍珠。

❹參考圖片黏於繩子上。依喜好製作吊飾繩數量即可。

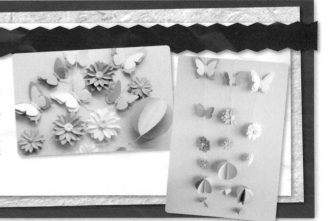

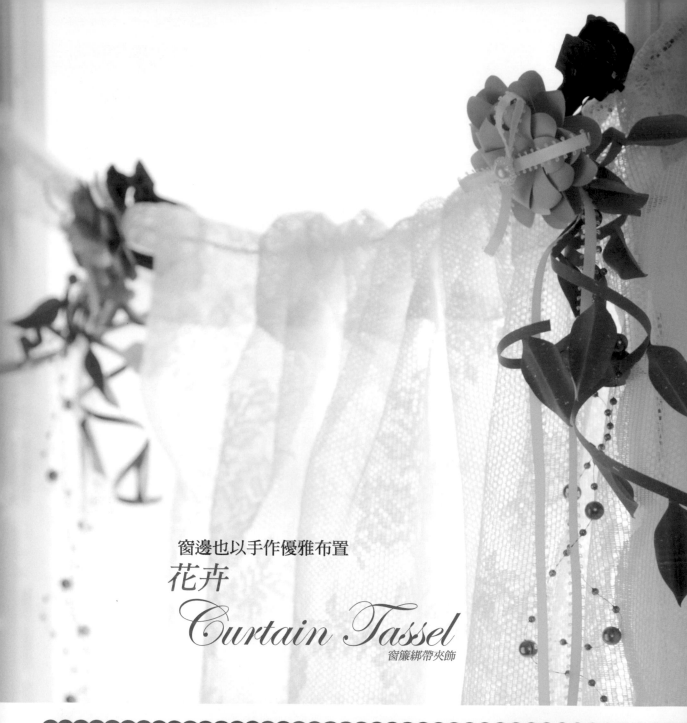

窗邊也以手作優雅布置

花卉
Curtain Tassel
窗簾綁帶夾飾

❀ 夾式窗簾綁帶

紙型：P.88 Ⓐ 1-1 ×6 Ⓑ 1-2 ×4　P.90 Ⓒ 10-3 ×10

材料

◎紙材
Ⓐ紙型1-1…3張×2（粉紅色）
Ⓑ紙型1-2…2張×2（粉紅色）
Ⓒ紙型10-3…5張×2（綠色）
Ⓓ20cm×1cm…1條×2（粉紅色）
Ⓔ30cm×5mm…2條×2（綠色）
Ⓕ直徑3cm圓紙…1片×2
◎托高用貼紙1張×2
◎半圓珍珠…1個×2
◎緞帶（26cm）…1條×2
◎珍珠鏈條・緞帶
　　　　…各2條×2（依喜好）

❶ 作出花瓣弧度

以圓筷等工具將3片Ⓐ紙的花瓣往內側作出弧度（參照P.9「內捲」）。

❷ 重疊黏貼3片花瓣

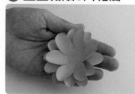

3片花瓣相互交錯，重疊黏貼。

❸ 作出花瓣弧度

將2片Ⓑ紙的花瓣往外側作出弧度（參照P.9「外捲」）。

❹ 重疊黏貼2張

將❸的2張花瓣交錯，重疊黏貼。

❺ 黏貼Ⓐ和Ⓑ

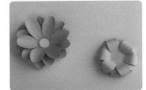

在Ⓐ黏貼托高用貼紙（可以使用厚紙替代），再放上Ⓑ。

❻ 製作托高零件

以鑷子夾住Ⓓ紙捲起，末端以黏膠固定。

❼ 黏貼緞帶＆珍珠

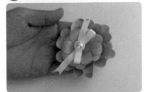

在花朵中央黏上❻製作的托高零件，上方再黏貼打成蝴蝶結的緞帶和珍珠。

❽ 製作垂飾

以鑷子捲起Ⓔ紙後，斜向拉出（製作2條）。

❾ 作出葉片弧度

對摺5片Ⓒ紙後，以圓筷等工具將左右作出朝外的弧度。

❿ 黏貼葉片

將5片葉子黏貼於❽製作的2條藤蔓。

⓫ 黏貼於圓紙上

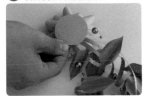

在圓紙上以雙面膠固定❿製作的綠葉及珍珠鏈條、緞帶。最後黏上❼製作的花朵。

⓬ 使用熱融膠

使用熱融膠牢牢黏貼花朵。

⓭ 黏貼夾子

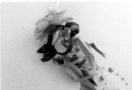

以熱融膠將完成的紙藝花飾固定於夾子上。為了增加連結強度，以較厚的紙或不織布穿過夾子固定，防止花朵掉落。以相同方式再製作一個，2個為一組。

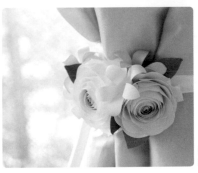

將P.46的陸蓮花作成窗簾綁帶也很時尚優雅。

花束風的窗簾綁帶

❶參考圖示，將紙型P.88/1-2（粉紅色2張）和1-3（奶油色2張）作出弧度，重疊黏貼4片，在中央黏貼珍珠。

❷紙型P.89/6（綠色1張），分別縱向對摺葉片後，左右朝外側作出弧度。在中央開小洞，參考P.40「製作蝴蝶蘭花卉」，裝上鐵絲。白膠乾燥後，黏貼上❶的花朵。共製作2個

❸將紙型P.88/3-4（白色2片）和3-5（白色1片）如圖片在花瓣上作出紋路後，重疊黏貼。在中央黏上以20cm×1cm黃紙製作的穗花捲（參照P.12「穗花捲」）。以剪成小四角形的白紙替代葉片，裝上鐵絲，再黏於花朵。製作2個。

❹以鐵絲固定4朵花，再將4枝花莖一起用花藝膠帶纏繞至下方。

❺在白色緞帶上垂直放置珍珠鏈條，一起打結。

❻將束起窗簾的緞帶穿過鐵絲之間，以強力型雙面膠固定於鐵絲上。再將剪成數公分的緞帶從上方黏貼就完成了。

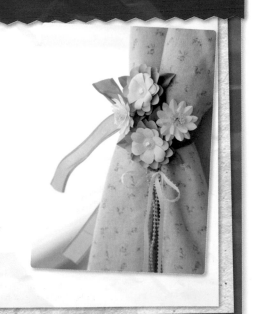

紙藝花飾才能呈現的鮮明色彩花環

美夢成真的藍玫瑰
Flower Wreath
花環

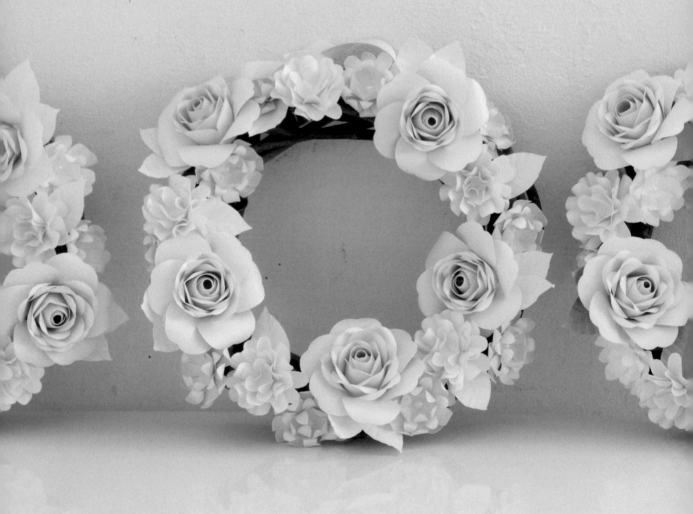

72

🌸 製作玫瑰

紙型：P.89 Ⓐ 5-1 ×10 Ⓑ 4-1 ×20 Ⓒ 4-2 ×10

材料

◎紙材
Ⓐ紙型5-1
…2張×5個（水藍色）
Ⓑ紙型4-1
…4張×5個（水藍色）
Ⓒ紙型4-2
…2張×5個（水藍色）

❶ 製作花朵中心

如圖片，以圓筷將2片Ⓐ紙的花瓣，作出從中心斜向往內的弧度。

❷ 塗上黏著劑

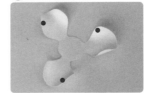

只取1張，在記號處塗上黏膠。

❸ 黏合花瓣

如圖片黏貼。

❹ 黏合第2張

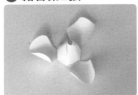

在❸的底部塗上黏膠，黏貼另1張花瓣。

❺ 以包覆的方式黏貼

以包覆❸的方式黏貼。

❻ 作出花瓣弧度

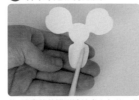

將4張Ⓑ的花瓣從連接處立起後，作出往內彎的弧度。

❼ 小幅度捲起前端

花瓣前端作出小幅度斜向外捲的弧度。

❽ 黏合底部

在❺的底部塗上黏膠，黏貼於第1張Ⓑ的花瓣上。

❾ 包覆中心般的黏貼

以包覆中心的方式黏貼。

❿ 黏貼第2張

第2張Ⓑ紙錯開花瓣重疊後，也以❾的方式包覆黏貼。

⓫ 黏貼第3張之後的花瓣

第3張之後的花瓣，以相同的方式交錯開黏貼。

⓬ 製作外側花瓣

2張Ⓒ紙花瓣從連接處立起後，作出朝外捲的弧度。

⓭ 製作2張

Ⓒ的花瓣進行步驟⓬後的模樣。第2片也以相同方式作出弧度。

⓮ 貼合

在⓫的底部塗上黏膠，貼在Ⓒ的第1張花瓣上。

⓯ 進一步黏合

另一張花瓣交錯重疊後黏貼。

⓰ 完成作品

稍微按壓底部和連接處，調整形狀。

⓱ 製作數朵

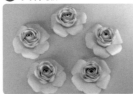

以相同方式共製作5朵。

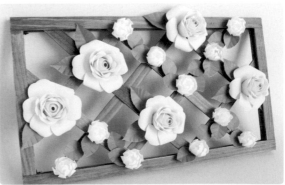

試著將本頁教作的玫瑰與下一頁的白色小花，裝飾於居家修繕賣場販售的斜紋框格上。再以P.89/9-3和P.90/10-1的葉子襯托。無論是擺放於窗邊或裝飾在牆面上都很美麗。

材料

◎紙材
Ⓐ紙型3-4
…2張×10個（白色）
Ⓑ紙型3-5
…2張×10個（白色）
◎直徑4mm的半圓珍珠
…10個（白色）

❶ 作出花瓣弧度

將Ⓐ紙花瓣從連接處立起，往外側作出弧度（參照P.9「外捲」）。

❷ 小幅度捲起前端

❶的花瓣僅前端往內側捲起。

❸ 製作2張

全部共製作2張。

❹ 製作花朵中心處

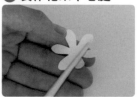

Ⓑ紙花瓣不摺起，直接作出往內捲的弧度（參照P.9「內捲」）。僅取其中1張，前端作出向外捲的弧度。

❺ 花朵中心部

2張Ⓑ紙進行步驟❹之後的模樣。

❻ 黏合

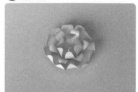

將❸、❺的花瓣交錯重疊黏合，在中心黏貼珍珠。

❼ 製作必要數量

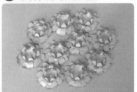

全部共製作10朵。

材料

◎紙材
Ⓐ紙型1-3
　…4張×5個（奶油色）
Ⓑ紙型1-4
　…2張×5個（奶油色）

❶ 作出花朵弧度

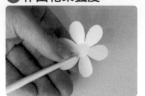

以圓筷等工具將Ⓐ紙花瓣作成3片朝外，3片朝內，交互捲起的模樣。

❷ 製作外側2張

依照❶的步驟，再製作1張。

❸ 再製作2張外側花瓣

餘下的2張Ⓐ紙，如圖片般隨機作出弧度。

❹ 重疊黏貼4張

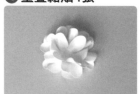

將❷和❸分別交錯重疊花瓣後黏合，再將這2組花瓣重疊黏貼。

❺ 製作花朵中心部分

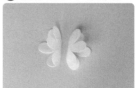

將2張Ⓑ紙分別對摺，如圖塗上黏膠貼合。

❻ 立起花瓣

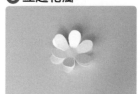

將❺的花瓣黏合處作為底部，立起花瓣的連接處。

❼ 作出中心花瓣的弧度

❻的外層花瓣朝下，內層隨機作出弧度。

❽ 將花瓣捏小

如圖捏起❼，調整形狀。

❾ 黏合中心部分

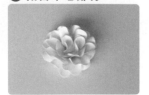

在❹的中央黏貼❽。

❿ 製作必要數量

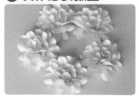

以相同方式全部製作5朵。

✿ 製作葉片

紙型：P.90 Ⓐ 10-2 × 數張 Ⓑ 10-3 × 數張

材料

◎用紙
Ⓐ紙型10-2…數張
Ⓑ紙型10-3…數張

❶ 製作中心線

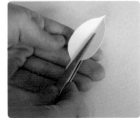

以鑷子夾住葉片中心，摺出線條。

❷ 作出葉脈

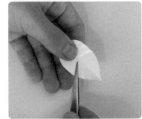

從❶作出的中心線，在左右斜向壓摺出線條。

❸ 製作數張

以相同方式製作想要的張數。

✿ 裝飾於花圈

材料

◎玫瑰…5朵
◎白花…10朵
◎奶油色花朵…5朵
◎葉片…16至18片
◎花圈 直徑18cm…1個
◎緞帶 寬1cm…40cm左右

❶ 黏貼玫瑰

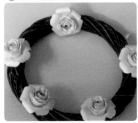

以熱融膠平均地黏貼玫瑰。

❷ 黏貼奶油色小花

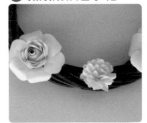

接著黏貼奶油色小花。

❸ 黏貼白色小花

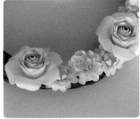

最後黏貼白花。

❹ 黏貼葉片

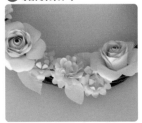

固定全部花朵之後，一邊檢視平衡一邊黏貼葉片。

❺ 黏貼緞帶

在預定為花圈上方之處，穿入吊掛用的緞帶後打結。

❻ 完成

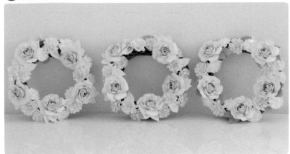

製作數個不同顏色的花圈，排列起來也很漂亮。

玫瑰胸針

試著將只有1朵也很華麗的玫瑰，應用在各式各樣的作品吧！圖為P.51教作的寶特瓶蓋胸針，飾以不同花朵的版本。相對於開朗的向日葵，此處則呈現較雅致寧靜的感覺。玫瑰的作法與P.73「製作玫瑰」相同，只是改變色彩，展現的氛圍也會大大不同。作成小小的伴手禮，對方似乎會很開心呢！

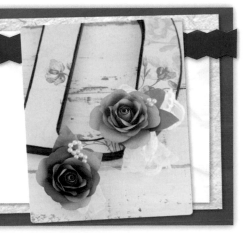

讓手作家飾更加漂亮的技巧

Flower Craft & Scrapbooking

手作花卉＆相簿裝飾

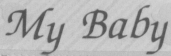

My Baby

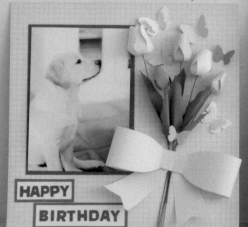

HAPPY
BIRTHDAY

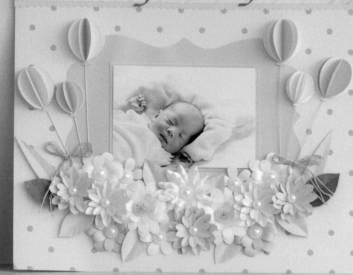

Just for you.

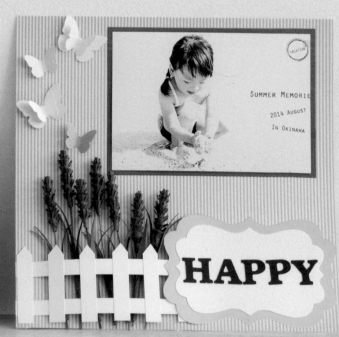

SUMMER MEMORIE

2014 AUGUST

IN OKINAWA

HAPPY

❀ 製作白花（1）

紙型：P.88 Ⓐ ❀ 3-5 ×2 Ⓑ ❀ 3-4 ×2 Ⓒ ❀ 3-3 ×2

材料
※白花（1）1朵份
◎紙材
Ⓐ紙型3-5…2張（白色）
Ⓑ紙型3-4…2張（白色）
Ⓒ紙型3-3…2張（白色）
◎半圓珍珠…1個

❶ 花瓣捏成型

花瓣Ⓐ至Ⓒ的前端以手捏成型。

❷ 重疊黏貼花朵

由下往上依照Ⓒ2張、Ⓑ2張、Ⓐ2張的順序，將花瓣交錯重疊黏貼。

❸ 黏貼珍珠

黏貼珍珠就完成了。

❀ 製作水藍色花朵（1）

紙型：P.88 Ⓐ ❀ 3-5 ×2 Ⓑ ❀ 3-4 ×2

材料
※水藍色花朵（1）1朵份
◎紙材
Ⓐ紙型3-5…2張（水藍色）
Ⓑ紙型3-4…2張（水藍色）
◎珍珠…1個

❶ 在Ⓐ紙上作出壓紋

Ⓐ紙剪去1片花瓣，如圖剪牙口，接著在花瓣上作出壓紋（參照P.9「花瓣上作出壓紋」）。

❷ 在Ⓑ紙作出壓紋

Ⓑ紙也使用鑷子在花瓣上作出壓紋。

❸ 重疊黏貼ⒶⒷ
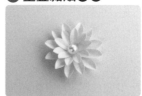
在Ⓐ紙剪下花瓣的正下方塗上黏膠，黏在相鄰花瓣背後，作成立體狀。分別將ⒶⒷ各2張花瓣交錯黏貼，再將此2組重疊黏貼（Ⓑ在下）。在正中央貼上珍珠就完成了。

❀ 製作白花（2）

紙型：P.88 Ⓐ ❀ 3-5 Ⓑ ❀ 3-4 ×2 Ⓒ ❀ 3-3 ×2

材料
※白色花朵（2）1朵份
◎紙材
Ⓐ紙型3-5…1張（奶油色）
Ⓑ紙型3-4…2張（白色）
Ⓒ紙型3-3…2張（白色）
Ⓓ1cm×15cm
　　　　…1條（黃色）

❶ 作出花瓣弧度

Ⓐ紙依個人喜好，隨意往內、外作出弧度。ⒷⒸ則是朝外捲（參照P.9「外捲」）。

❷ 製作穗花捲
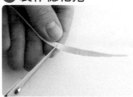
在對摺紙張的摺線處剪牙口。以鑷子夾住一端捲起，末端抹上黏膠固定（參照P.12「穗花捲」）。

❸ 黏合

由下往上依ⒸⒷⒶ的順序黏貼花瓣，再貼上❷製作的穗花捲即完成。

❀ 製作氣球

紙型：P.93 Ⓐ 🎈 28 ×6

材料
※氣球1個份
◎紙材
Ⓐ紙型28（縮小至40%）
　　　…6張（喜歡的顏色）
◎鐵絲…1條（白色）

❶ 剪去下方
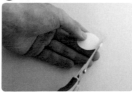
其中5張氣球剪去下方的凸出部分。

❷ 對摺
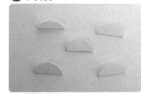
對摺❶的紙張。

❸ 黏貼

在作為底紙的氣球上黏貼❷即完成。小氣球是將紙型縮小至30%製作。

✿ 製作薰衣草

紙型：P.90 Ⓑ-15

材料
※薰衣草1枝份
◎紙材
Ⓐ2cm×10cm…1張（紫色）
Ⓑ紙型15…1張（綠色）
◎鐵絲…1至2枝

❶ 製作花莖

若1條鐵絲太細時，可將2條鐵絲扭轉作成1枝花莖。

❷ 剪出穗狀黏於鐵絲

Ⓐ對摺剪牙口，作成雙層穗狀（參照P.12），以黏膠貼於鐵絲前端。

❸ 螺旋狀捲起

雙層穗花朝斜下方，成螺旋狀捲起。

❹ 黏合穗花末端

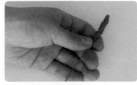

穗花末端黏貼於鐵絲上，花的部分就完成了。

❺ 貼上葉片

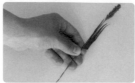

將Ⓑ捲在薰衣草花莖（鐵絲）上，以黏膠固定。

❻ 調整形狀，完成！

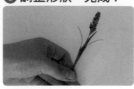

調整形狀即完成。

✿ 製作柵欄・看板&蝴蝶

紙型：P.92 Ⓒ-20-1 20-2 P.91 Ⓓ-19 ×3 Ⓔ-19 ×5

材料
◎紙材
Ⓐ1cm×15cm…2張（白色）
Ⓑ1cm×5cm…7張（白色）
Ⓒ紙型20-1、20-2縮小至80%
…各1張（綠色、白色）
Ⓓ19縮小至40%
…3張（白色、淡藍色）
Ⓔ紙型19縮小至30%
…5張（粉紅色、橘色、黃色）
◎文字「HAPPY」

❶ 製作縱向柵欄

將Ⓑ的一端裁切成三角形。以相同方式製作7個。。

❷ 完成柵欄

2張Ⓐ紙間隔1.5cm平行放置，將步驟❶製作的柵欄從一端開始間隔1cm黏貼即完成。

❸ 剪下文字

以電腦打字並列印『HAPPY』字樣於圖書紙上，依文字大小剪下。或直接在看板上手繪喜歡的字型。

❹ 製作文字看板

在Ⓒ較大的看板（綠色）上黏貼小看板（白色），再貼上❸剪下的文字。

❺ 製作蝴蝶

在Ⓓ蝴蝶貼上Ⓔ蝴蝶，製作2個。其餘蝴蝶直接使用1張即可。

✿ 製作白花（3）

紙型：P.88 Ⓐ-3-5 ×3

材料
※白花（3）1朵份
◎紙材
Ⓐ紙型3-5…3張（白色）
◎珍珠…1個（粉紅色）

❶ 立起花瓣

將Ⓐ的花瓣自連接處立起。

❷ 作出花瓣弧度

使用圓筷作出各種弧度。如P.77「製作白花（1）」般，將花瓣捏成型亦可。

❸ 重疊3張再黏貼珍珠

將3片花瓣交錯重疊黏貼，中央再貼上粉紅色珍珠。

🌸 製作水藍色花朵（2）

紙型：P.88 Ⓐ 3-4 🌸×3 Ⓑ 🌸 3-5 ×2

材料

※水藍色花朵（2）1個份
◎紙材
Ⓐ紙型3-4…3張（水藍色）
Ⓑ紙型3-5…2張（水藍色）
◎珍珠（直徑1.5cm）
　　　…1個（粉紅色）

❶ 立起花瓣，作出弧度

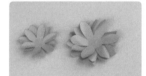

ⒶⒷ花瓣全部從連接處立起，作出各種弧度。分別交錯重疊黏貼。

❷ 重疊黏貼大小花朵

將ⒶⒷ花朵交錯重疊黏貼。

❸ 在中央黏貼珍珠

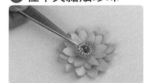

在花朵中央黏貼粉紅色珍珠。

🌸 製作粉紅色花朵

紙型：P.88 Ⓐ 🌸 1-4 ×3

材料

※粉紅色花朵1朵份
◎紙材
Ⓐ紙型1-4…3張（粉紅色）
◎珍珠（直徑1cm）…1個
（白色）

❶ 作出花瓣弧度

使用圓筷將花瓣作出兩側上彎的弧度。

❷ 疊合黏貼花瓣

交錯重疊黏貼3張花瓣。

❸ 在中央黏貼珍珠

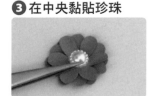

在花朵中央黏貼珍珠。

🌸 製作蝴蝶

紙型：P.91 Ⓐ 🦋 19 Ⓑ 🦋 19

材料

◎紙材
Ⓐ紙型19縮小至80%
　　　…1張（薄白紙）
Ⓑ紙型19縮小至80%
　　　…1張（厚白紙）
◎珍珠（直徑2cm）
　　　…9個（白色）

❶ 剪出2張蝴蝶

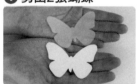

以厚度不同的白紙剪出2張蝴蝶。

❷ 疊合蝴蝶

在薄紙蝴蝶中央塗上黏膠，重疊於厚紙蝴蝶上，摺起翅膀部分，作出立體感。

❸ 在翅膀和中央黏貼珍珠

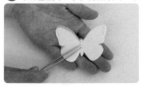

左右翅膀與中央的身體各黏貼3個珍珠。

🌸 製作文字板

材料

◎紙材
Ⓐ1cm×5.5cm
　　　…1張（白色）
Ⓑ1.2cm×10cm
　　　…1張（水藍色）

❶ 製作文字標

在Ⓐ紙手寫適用的標題，黏貼於Ⓑ紙。Ⓑ紙兩端如圖般剪出緞帶狀。

❷ 摺疊文字標

將作好的文字標兩端如圖般摺疊，塑形成具有弧度的立體模樣。

❸ 固定於相框板上

決定文字標的位置後，固定在相框板上，完成配置。

試著使用P.77至P.79介紹的花朵、氣球、標題看板、柵欄或蝴蝶，裝飾喜歡的照片吧！新手會覺得裝飾的配置組合或取得整體協調很困難，因此請參考P.79的4個作品。
此外，P.23刊載的蝴蝶結、P.28刊載的鬱金香作法，不妨縮小成適合的大小，用以點綴相片吧！

傳達心意的款待

捲紙花飾 *Welcome Board*

<p style="text-align:right">歡迎牌</p>

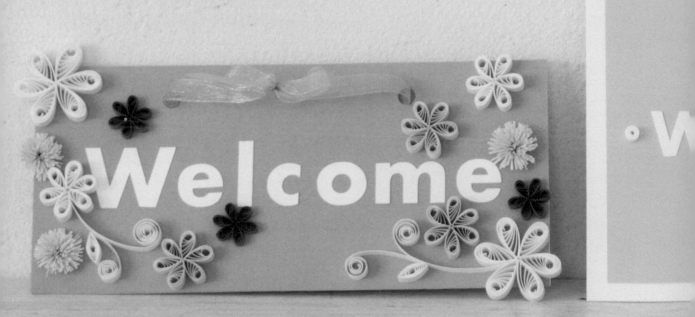

❀ Welcome歡迎看板（粉紅色）

材料

◎紙材
（6瓣花朵）
Ⓐ5mm×15cm
　…12條（白色）
Ⓑ5mm×7.5cm
　…12條（白色）
Ⓒ5mm×7.5cm
　…18條（粉紅色）
Ⓓ3mm×6cm
　…18條（深粉紅）

（穗花捲）
Ⓔ5mm×15m
　…3條（粉紅色）

（螺旋裝飾）
Ⓕ5mm×10cm…2條（白色）
Ⓖ5mm×7cm…2條（白色）

（葉片）
Ⓗ5mm×10cm…2條（白色）
Ⓘ17mm×7cm…1張（厚紙）
Ⓙ17mm×7cm
　…1張（粉紅色圖畫紙）
◎緞帶…約40cm

❶ 製作6瓣花朵

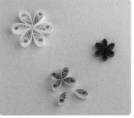

使用ⒶⒷⒸⒹ紙，以6個淚滴捲製作花朵（參照P.11「淚滴捲」）。將抓起處當作中心，塗上黏膠貼合。製作白（大）2個、白（中）2個、粉紅色3個和深粉紅色3個。

❷ 製作葉片

使用Ⓗ紙製作2個葉片（參照P.12「鑽石捲」）。

❸ 製作螺旋裝飾

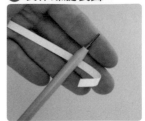

以Ⓕ和Ⓖ製作螺旋裝飾。以工具滑刮紙張作出較平緩的弧度後，再以工具捲起。

❹ 製作穗花捲花朵

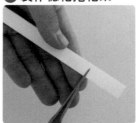

以剪刀在Ⓔ紙上剪牙口，捲起後撥開（參照P.12「穗花捲」）。製作3個。

❺ 完成作品

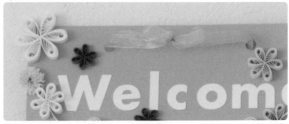

黏合Ⓘ和Ⓙ紙，以打洞機打洞，穿過緞帶後打結。「Welcome」以電腦打字後剪下，或者手寫也可以。參考P.80的作品圖，黏貼製作好的零件。

❀ Welcome歡迎看板（藍色）

材料

◎紙材
（6瓣花朵）
Ⓐ3mm×15cm…6條（藍色）
Ⓑ3mm×12cm…6條（白色）
Ⓒ3mm×10cm
　…12條（藍色）

（翅膀）
Ⓓ3mm×20cm…2條（白色）

（密圓捲）
Ⓔ3mm×10cm…2條（白色）
Ⓕ16mm×11cm
　…1張（白色厚紙）
Ⓖ10mm×15cm
　…1張（藍色圖畫紙）

❶ 製作6瓣花朵

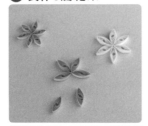

使用ⒶⒷⒸ紙，以6個鑽石捲製作花朵（參照P.12「鑽石捲」）。將捏起處當成中心塗上黏膠貼合。在藍色（大）重疊貼上白色。

❷ 製作密圓捲

以Ⓔ紙製作2個密圓捲（參照P.11「密圓捲」）。

❸ 製作翅膀

將Ⓓ紙對摺，製作開心捲（參照P.12「開心捲」）。錯開漩渦部分，作成翅膀狀。

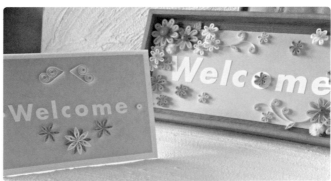

以❶至❸製作的零件和ⒻⒼ紙，完成藍色Welcome看板。改以黃色製作也很可愛。

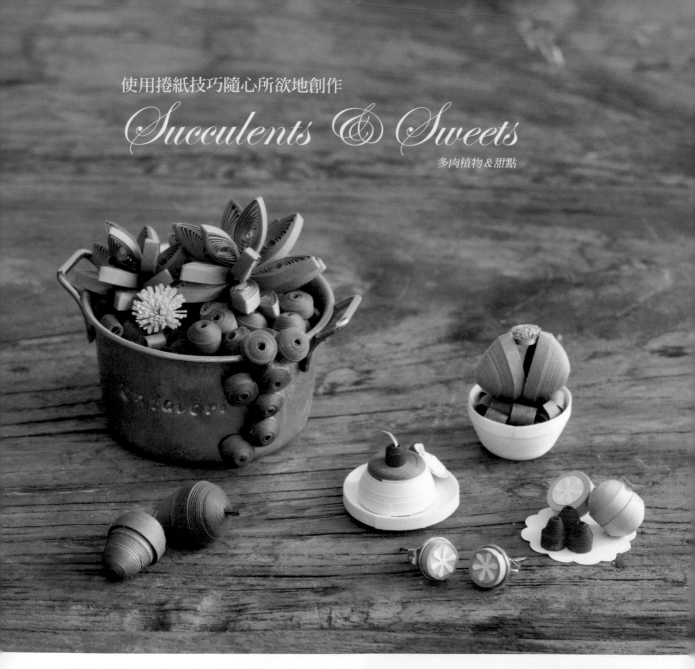

使用捲紙技巧隨心所欲地創作

Succulents & Sweets
多肉植物&甜點

🌸 多肉植物（大）

材料

◎紙材
（穗花捲小花）
Ⓐ5mm×10cm…1條（黃色）

（土）
Ⓑ5mm×5cm
…適量（紅棕色・棕色・焦茶色）

（多肉植物：花）
Ⓒ3mm×15cm…12條（苔綠色）
Ⓓ3mm×15cm…5條（苔綠色）
Ⓔ3mm×15cm…6條（苔綠色）
Ⓕ3mm×15cm…4張（苔綠色）

（多肉植物：圓球）
Ⓖ3mm×15cm…約15條（綠色）
◎容器…1個
◎紙黏土…適量

❶ 鋪上土壤

以Ⓑ紙製作密圓捲（參照P.11「密圓捲和疏圓捲」），鋪滿以紙黏土填高的容器中。

❷ 製作花朵

使用Ⓒ紙，以鑽石捲製作2個6瓣花朵，上下重疊黏合（參照P.12「鑽石捲」）。再以Ⓓ紙製作的小鑽石捲立放在上方。以相同方式將Ⓔ和Ⓕ製作成較小的花形多肉。

❸ 製作圓球和穗花捲

以Ⓖ紙製作葡萄捲（製作密圓捲後，以手指將中央推出成半圓形），再以Ⓐ紙製作穗花捲花朵。在❶製作的底座上，裝飾黏貼各個零件，完成作品。

❀ 多肉植物（小）

材料

◎紙材
（花盆）
Ⓐ3mm×45cm…2條（白色）
（花盆內部）
Ⓑ3mm×45cm…1條（棕色）
（土）
Ⓒ3mm×2.5cm…適量（棕色）
（多肉植物）
Ⓓ3mm×45cm…4條（苔綠色）
（穗花捲花朵）
Ⓔ3mm×10cm…1條（黃色）

❶ 製作花盆

將2條Ⓐ紙黏合，製作葡萄捲（製作密圓捲後，以手指將中央推出成半圓形），整形成花盆狀。

❷ 製作土壤

以Ⓑ紙製作疏圓捲，作為花盆填充物，並在其上鋪滿以Ⓒ紙製作的密圓捲（參照P.11「密圓捲與疏圓捲」）。

❸ 製作多肉植物

將2張Ⓓ紙連接，製作葡萄捲後壓扁成一半寬度（2個）。再以Ⓔ紙製作1個穗花捲。在❷製作的底座黏貼零件，完成作品。

❀ 橡實

材料

◎紙材
（橡實：大）
Ⓐ3mm×43cm…2條（棕色）
Ⓑ3mm×45cm…2條（焦茶色）
（橡實：小）
Ⓒ3mm×40cm…2條（棕色）
Ⓓ3mm×42cm…2條（綠色）

❶ 製作橡實

連接2條Ⓐ製作葡萄捲（製作密圓捲後，以手指將中央推出成半圓形），整形成橡實。

❷ 製作殼斗

連接2條Ⓑ紙製作葡萄捲，整形成殼斗狀，再與橡實貼合。

❸ 製作蒂頭

將3mm寬的紙張縱向裁剪數條，黏貼在殼斗前端。再以Ⓒ和Ⓓ紙製作另一顆橡實。

❀ 法式布丁

材料

◎紙材
（布丁）
Ⓐ3mm×45cm…2條（棕色）
Ⓑ3mm×45cm
　　…1.5條（奶油色）
（櫻桃）
Ⓒ3mm×10cm…1條（紅色）
Ⓓ細紙片…1條（綠色）
（蘋果）
Ⓔ3mm×5cm…1條（奶油色）
Ⓕ3mm×5cm…1條（紅色）
（柳橙）
Ⓖ直徑8mm圓形…1張（橘色）
Ⓗ直徑7mm圓形…1張（黃色）
Ⓘ1cm×1cm…1張（淺黃色）
（盤子）
Ⓙ3mm×45cm…5條（白色）

❶ 製作布丁

黏合ⒶⒷ紙，從棕色開始捲起，製作葡萄捲（製作密圓捲後，以手指將中央推出成半圓形），再整形成布丁的形狀。

❷ 製作櫻桃＆柳橙片

以Ⓒ紙製作葡萄捲，並在中央黏上剪成細長形的Ⓓ紙。將Ⓗ紙黏貼在Ⓖ紙上，再以＊形打洞機將Ⓘ紙壓出形狀後黏貼於上方，製作成柳橙。

❸ 製作蘋果＆擺盤

貼合Ⓔ和Ⓕ紙，先作成淚滴捲，再捏成新月形。將所有Ⓙ紙黏合，製作成點心盤的密圓捲。各個零件配置後黏貼於盤子上。

❀ 草莓＆柳橙

材料

◎紙材
（草莓）
Ⓐ3mm×15cm…3條（紅色）
（柳橙）
Ⓑ3mm×45cm…2條（橘色）
Ⓒ3mm×45cm…2條（橘色）
Ⓓ柳橙大小圓形…1張（橘黃色）
Ⓔ直徑7mm圓形…1張（黃色）
Ⓕ葉形紙片…1張（綠色）
Ⓖ摺疊3mm的紙，裁剪形狀
Ⓗ直徑28mm圓形…1張（白色）
Ⓘ1cm×1cm…1張（淺黃色）

❶ 製作草莓

以Ⓐ紙製作密圓捲，再使用牙籤製作出較尖的葡萄捲（製作密圓捲後，以手指將中央推出成半圓形）。製作3個。

❷ 製作1個柳橙

以Ⓑ紙製作半球形葡萄捲2個，貼合成圓形。並在上方放置剪成葉片形狀的Ⓕ。

❸ 製作半個柳橙

以Ⓒ紙製作半球形葡萄捲，重疊黏貼Ⓓ、Ⓔ與＊形打洞機壓形的Ⓘ。

正因為是紙藝，所以好用又百搭！

非洲菊 *Flower Pen*

簽名筆

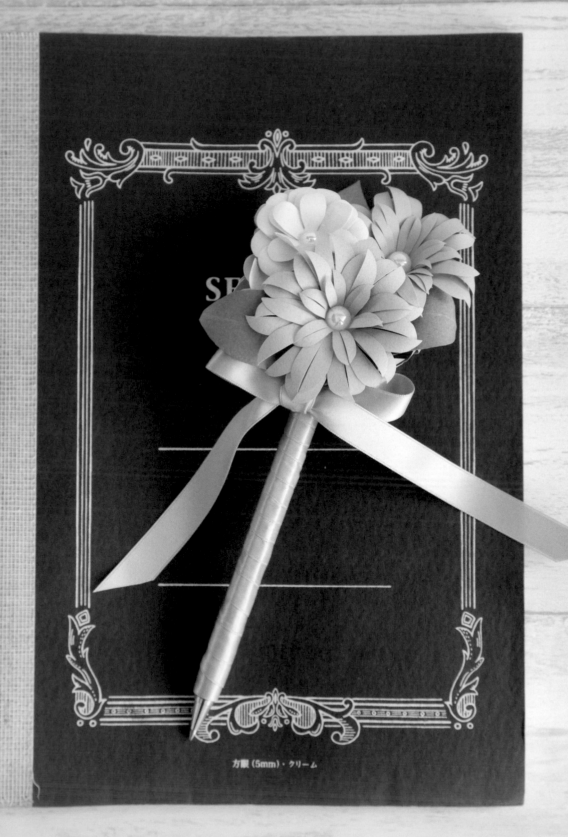

方眼（5mm）・クリーム

❀ 製作非洲菊

紙型：P.88 Ⓐ 3-3 ❀×2 Ⓑ 3-4 ❀ Ⓒ ❀ 3-5

材料

※非洲菊1朵份
◎紙材
Ⓐ紙型3-3…2張
Ⓑ紙型3-4…1張
Ⓒ紙型3-5…1張
◎直徑1cm珍珠…1個

❶ 縱向剪開花瓣

縱向剪開Ⓐ、Ⓑ、Ⓒ的所有花瓣。

❷ 向上摺起花瓣作出弧度

將Ⓐ、Ⓑ、Ⓒ的所有花瓣摺起後，以圓筷等工具朝外側作出弧度（參照P.9「外捲」）。

❸ 貼合4張花瓣

由大花瓣開始依序交錯重疊貼合，在中心黏貼珍珠。

❀ 製作其他花朵

紙型：P.88 Ⓐ 1-3 ❀×2 Ⓑ 1-4 ❀×2

材料

◎紙材
Ⓐ紙型1-3…2張
Ⓑ紙型1-4…2張
◎直徑5mm的珍珠…1個

❶ 摺起花瓣&作出弧度

將所有Ⓐ、Ⓑ的花瓣向上摺起，以圓筷等朝外側作出弧度。

❷ 貼合4張

Ⓐ、Ⓑ花朵分別交錯重疊，黏貼。

❸ 整形

貼合2組花瓣，手持底部輕輕收緊整形。最後黏上珍珠。

❀ 完成花卉筆

紙型：P.90 Ⓐ 10-1 10-2 10-3

材料

◎紙材
Ⓐ紙型10-1、10-2、10-3
　…各1張（綠色）
◎纏繞緞帶的原子筆…1枝
◎非洲菊（粉紅色）…1朵
◎非洲菊（藍色）…3朵
◎其他花卉（淡粉紅色）
　…1朵
◎其他花卉（水藍色）
　…2朵

❶ 在筆上裝飾花朵

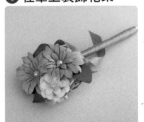

Ⓐ紙對摺後進行外捲。一邊檢視整體平衡，一邊以熱融膠黏貼花朵與葉片。

❷ 完成

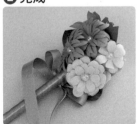

最後視整體平衡調整葉片數量即完成。

裝飾圓筷

試著以製作非洲菊簽名筆的方式，來裝飾作為紙藝工具的圓筷吧！由於以薄紙製作的花朵相當輕盈，感受不到重量。和友人一同享受紙藝花飾製作的同時，若有一支如此美麗的工具，想必會成為談話的題材吧！作法與非洲菊簽名筆相同，但非洲菊僅使用1朵，其他花卉則使用2朵。

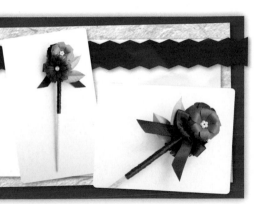

以小小的焦點圖案打造專屬品牌

可愛紙藝的
One Point
小玩偶

1

2

3

4

5

6

7

8

9

10

11

12

❀ 製作BABY玩偶

紙型：P.94 Ⓐ 33　P.90 Ⓑ 16　P.93 Ⓒ 30 ×2 Ⓓ 26
P.93 Ⓔ 28　P.90 Ⓕ 12 ×2　P.93 Ⓖ 30 ×2

材料

※BABY玩偶1人份
（縮小比例參考❶）。
◎紙材
Ⓐ紙型33…1張（香草色）
Ⓑ紙型16…1張（棕色）
Ⓒ紙型30…2張（香草色）
Ⓓ紙型26…1張（香草色）
Ⓔ紙型28…1張（粉紅色）
Ⓕ紙型12…2張（粉紅色）
Ⓖ紙型30…2張（粉紅色）
打洞機…2張（黑色）2張（香草色）

❶ 影印紙型

ⒶⒷⒸⒼ是100％，Ⓓ縮小至10％，ⒺⒻ則縮小至20％影印。只要依個人喜好製作成適當的尺寸就很可愛。

❷ 裁切各個零件

依紙型大小裁剪紙張。

❸ 製作眼睛

以打洞機製作黑眼珠，再以白色鉛筆畫上2個圓。

❹ 重疊黏貼頭髮

將Ⓑ疊合於圓形上，黏貼固定。

❺ 貼上耳朵

在喜好的位置黏貼耳朵。

❻ 黏貼眼睛，畫上嘴巴

配合五官，以紅色鉛筆畫上嘴巴。

❼ 剪下手部

僅使用Ⓐ的雙手。

❽ 製作手部

將宛如花瓣之處，黏貼成手掌般的模樣。

❾ 黏合整體即完成

視整體平衡黏貼其餘零件。

參考作品

以星座的形象設計成玩偶的服裝，如此製作的導覽板顯得十分華美。

❀ 挑戰動物玩偶

紙型：P.94 Ⓐ 33　P.88 Ⓑ 3-5　P.93 Ⓒ 30 ×3 Ⓓ 29-2 Ⓔ 28

材料

◎用紙
Ⓐ紙型33…1張（香草色）
Ⓑ紙型3-5…1張（香草色）
Ⓒ紙型30…3張（香草色）
Ⓓ紙型29-2…1張（香草色）
Ⓔ紙型28…1張（香草色）
◎色鉛筆

❶ 影印紙型

ⒶⒷⒸ是100％，Ⓓ是縮小至20％，Ⓔ則縮至10％影印。

❷ 裁剪各個零件

依紙型大小裁剪紙張。

❸ 疊合耳朵並著色

將耳朵配置在適合之處，黏貼固定，再塗上喜愛的顏色。

❹ 視整體平衡黏合

並非一次上膠黏貼，而是一邊檢視整體平衡一邊黏貼。

❺ 完成

由於是紙張，因此也很適合與紙雕花搭配。

參考作品

作成媽媽手冊或萬用手冊的封面，會因為獨一無二的原創感而更加愛不釋手呢！

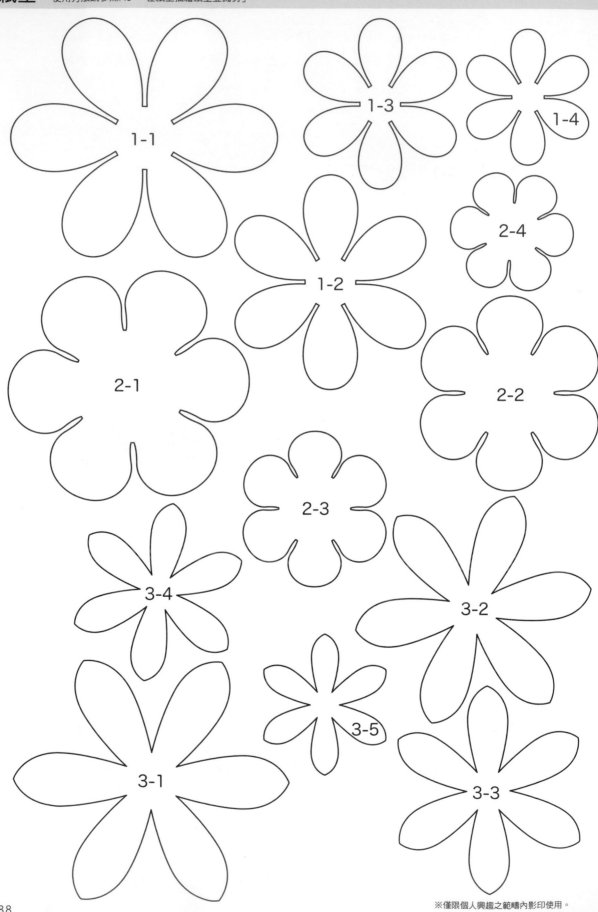

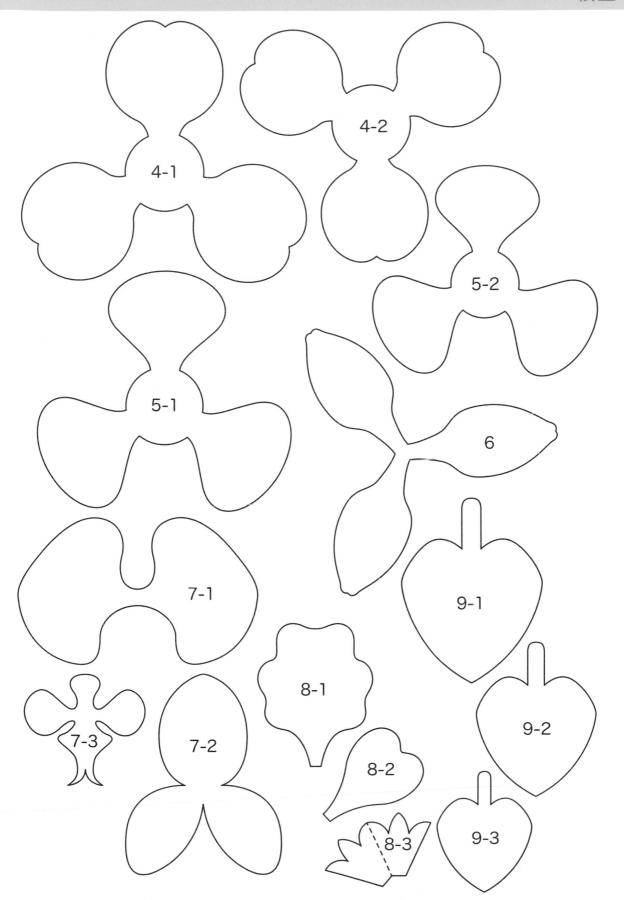

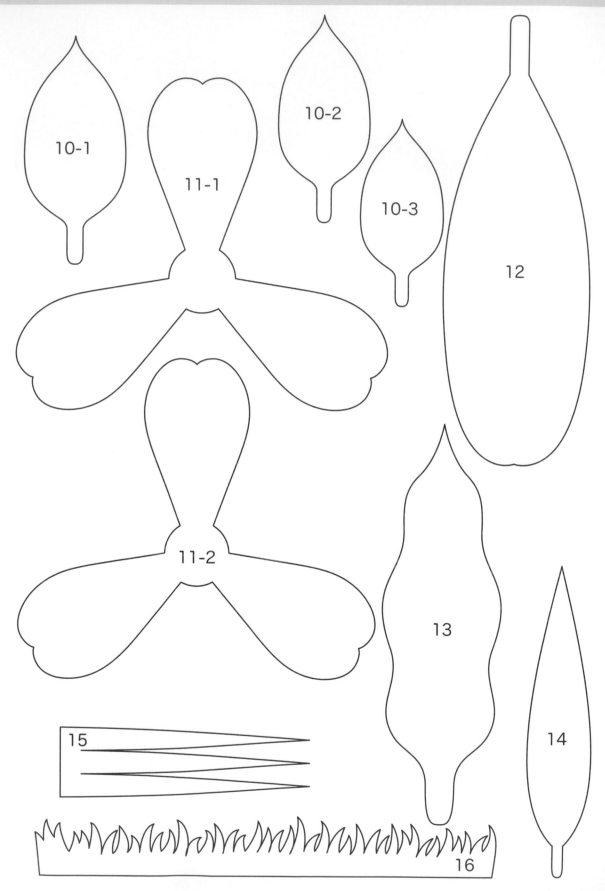

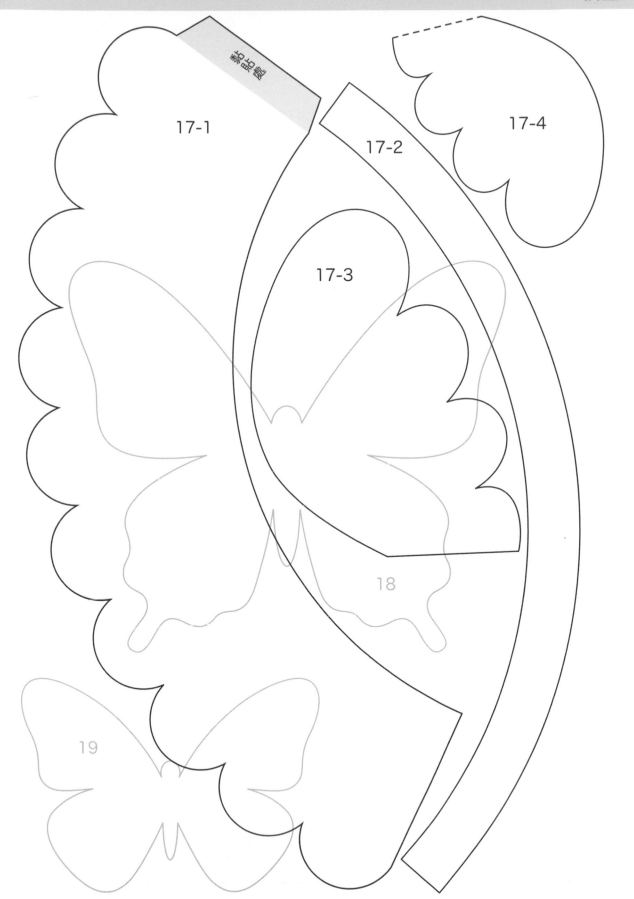

17-1

17-2

17-3

17-4

18

19

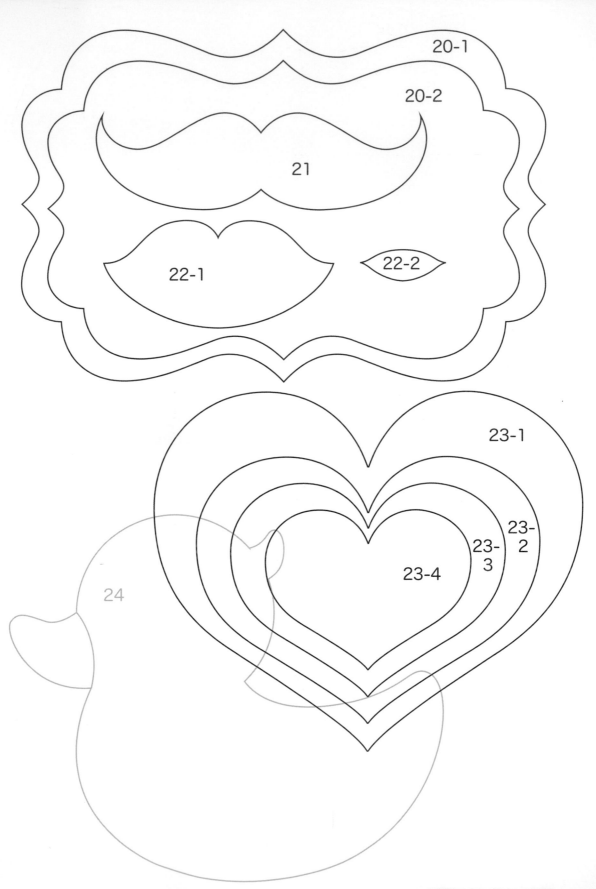

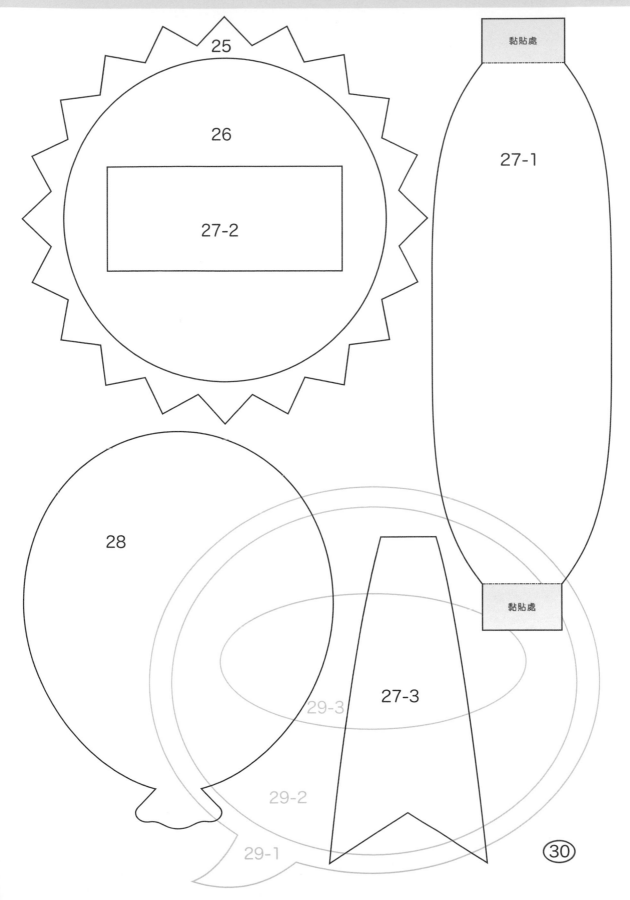

25

26

27-2

27-1

黏貼處

黏貼處

28

27-3

29-3

29-2

29-1

30

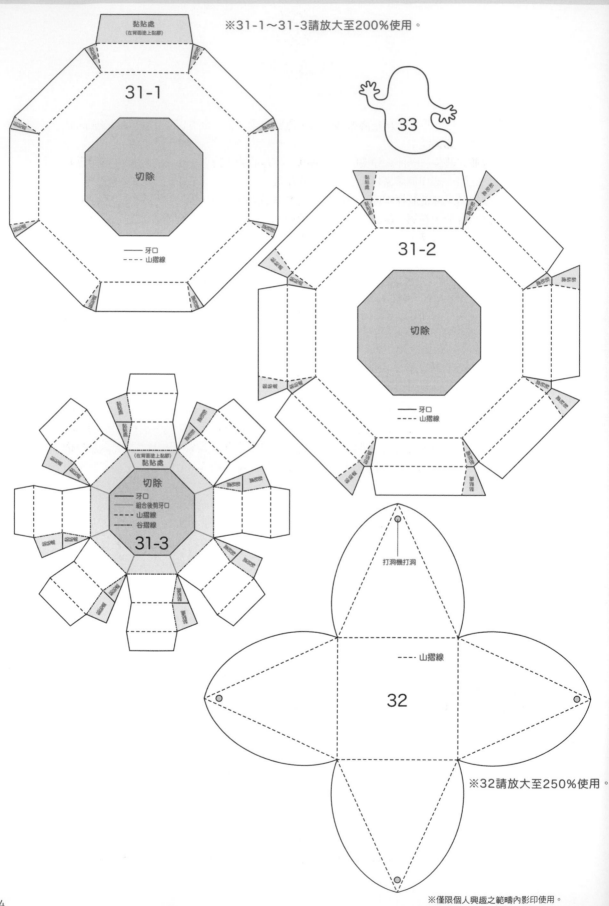

黏貼處
(在背面塗上黏膠)

31-1

切除

※31-1～31-3請放大至200％使用。

33

31-2

切除

黏貼處

——牙口
----山摺線

——牙口
----山摺線

(在背面塗上黏膠)
黏貼處

切除

——牙口
——組合後剪牙口
----山摺線
-·-谷摺線

31-3

打洞機打洞

----山摺線

32

※32請放大至250％使用。

後記

　　大人風的優雅可愛紙藝花飾系列書籍，繼風格書之後，您覺得這本《幸福時光的紙藝花飾布置》如何呢？

　　這次並非著重於季節或節慶的應景裝飾，而是收錄了許多能應用於家中，稍微想要布置一景之際，或作爲居家日常生活使用的作品。

　　收錄作品以經常於媒體或專門雜誌曝光的本部講師爲首，同時也刊載了許多以協會認定講師的身分，在第一線備受關注的教師創作。若能成爲讓本書讀者開心的契機，並藉此實際創作出作品，本人將感到無比榮幸。

　　日本紙藝協會身爲「帶給未來孩子們洋溢自信、歡笑生活契機的組織」，貢獻社會，並且從獲得認證爲講師開始，一直到能夠獨當一面的後續追蹤等情況，規劃出各種層面的課程。我獲邀參加目前正舉辦講師認定講座的手藝製作治療師、紙藝裝飾資深學士講師，請務必一同期待。

　　此外，作爲第二冊，本書出版之際距離第一冊發行不到半年，非常感謝給予回饋的讀者們溫暖的心意和支持，誠心地感謝。

　　最後，第二冊之所以能夠順利出版，多虧爲了帶給更多人笑容契機而不遺餘力的K'sPartners山田稔社長爲首，爲我們呈現作品溫暖氛圍的（株）Photostyling Japan攝影視覺指導窪田千紘先生、攝影師南都礼子小姐和事務局長原田容子小姐，以及持續不變地指導、鞭策協會成長的前田出師父、高原眞由美小姐等，眾人的照顧。在此由衷地向各位表達感謝之意。

<div align="right">

一般社團法人 日本紙藝協會®

代表理事 くりはらまみ

</div>

感 謝 協 助 本 書 製 作 的 各 位

◆攝影協力◆
模特兒：竹井かよこ／BABY・ARISA・RIO・AOI・林府水野府兩家人．在場的各位來賓
攝影師：秋山 陽子　大西 涉　高橋尚浩
會場提供：ANTICA ROMA　株式會社Rapport Japan　rweddinGs

◆製作協力◆
捲紙技法指導者養成講座（監修・指導講師）紙藝作家：こじゃる
印章藝術指導者養成講座（監修・指導講師）手藝作家：江畑みゆき
色彩諮詢師：神守けいこ

《一般社團法人日本紙藝協會認定講師》
穐山 理惠　岡村 由佳　沖津 香奈子　小田村 晶子　かんべ ゆみ　佐久間 公香　下枝 菜穗子
住田 かおり　立川 京子　土居 あきよ　西尾 美穗　堀井 みそぎ　松尾 亜矢子　水野 ますみ
山﨑 博美　吉岡 綾子

手作❤良品 76

大人風的優雅可愛
幸福時光的紙藝花飾布置

作　　者／一般社團法人 日本紙藝協會® 監修
譯　　者／周欣芃
發 行 人／詹慶和
總 編 輯／蔡麗玲
執行編輯／蔡毓玲
編　　輯／劉蕙寧·黃璟安·陳姿伶·李宛真
執行美編／周盈汝
美術編輯／陳麗娜·韓欣恬
出 版 者／良品文化館
發 行 者／雅書堂文化事業有限公司
郵政劃撥帳號／18225950
戶　　名／雅書堂文化事業有限公司
地　　址／220新北市板橋區板新路206號3樓
電子信箱／elegant.books@msa.hinet.net
電　　話／(02)8952-4078
傳　　真／(02)8952-4084

2018年06月 初版一刷　定價 350元

OTONA KAWAII OHANA NO KIRIGAMI IDEA BOOK
supervised by Japan Paperart Association
Copyright © Japan Paperart Association 2015.
All rights reserved.
Original Japanese edition published by Nitto Shoin Honsha Co., Ltd.
This Traditional Chinese language edition is published by arrangement with
Nitto Shoin Honsha Co., Ltd., Tokyo in care of Tuttle-Mori Agency, Inc., Tokyo
through Keio Cultural Enterprise Co., Ltd., New Taipei City, Taiwan.

經銷／易可數位行銷股份有限公司
地址／新北市新店區寶橋路235巷6弄3號5樓
電話／（02）8911-0825
傳真／（02）8911-0801

監修簡介

一般社團法人 日本紙藝協會®
代表理事　くりはらまみ

以「更加歡樂，更具有活力」為理念舉辦講座，推廣透過紙藝能帶來溫暖手作的療癒力、提昇腦部活性化，以及展露微笑的契機。
講座內容以「紙藝講師認證講座」、「紙藝裝飾講師認證講座」、「手工藝製作治療師®認證講座」為主軸，提供技術和精神層面的指導和支援，培育從創業到教育、看護、醫療實務中皆能表現傑出的講師。
尤其是以創業為目標的手藝創作家，在取得資格後將由專門的企業持續支援，因此新手也能放心的在各種協助與後續追蹤管理之下成長，因而持續栽培出許多活躍於眾多領域的講師。
· 網站 http://paper-art.jp/

STAFF

攝　　影　南都礼子（株式會社Photostyling Japan）
視覺呈現　窪田千紘（株式會社Photostyling Japan）
製　　作　くりはらまみ　前田京子　友近由紀
　　　　　岩本香澄
製作協力　原田容子（株式會社Photostyling Japan）
　　　　　一般社團法人 日本紙藝協會®認證講師
材料提供　Atelier Heartful　http://paper-art.jp
　　　　　Little Angel　http://www.little-angel.jp/
　　　　　印鑑印章SHOP Hankos　http://www.
　　　　　rakuten.ne.jp/gold/hankos/
封面設計　ME&MIRACO CO.,Ltd
內頁設計　宮下晴樹（有限會社K'sProduction）
編輯·企劃　山田稔（有限會社K'sProduction）

國家圖書館出版品預行編目(CIP)資料

大人風的優雅可愛：幸福時光的紙藝花飾布置 /
一般社團法人日本紙藝協會監修；周欣芃譯.
-- 初版. -- 新北市：良品文化館出版：雅書堂文化
發行, 2018.06
　　面；　公分. -- (手作良品；76)
ISBN 978-986-95927-9-6(平裝)
1.剪紙
972.2　　　　　　　　　　　　　107008204

HAPPY TIME 的
立體花飾 IDEA BOOK

HAPPY TIME 的
立體花飾 IDEA BOOK

HAPPY TIME 的
立體花飾 IDEA BOOK

HAPPY TIME 的
立體花飾 IDEA BOOK